2018年度山西省高等学校教学改革项目"创新创业教育融入视觉传达设计专业实践教学创新研究"课题研究阶段成果。

（项目编号：J2018077）

全国高等院校艺术设计规划教材

装饰图案造型设计

闫晓华　主　编

曾　敏　程晓婷　樊亚丽　张小芳　副主编

清华大学出版社

北　京

内 容 简 介

装饰图案是绘画艺术中的一种独特艺术形式，有着悠久的历史、深厚的积淀，装饰图案造型设计更有着广阔的应用领域，从民间艺术到当代生活中的服饰印染、织锦、陶瓷、漆器、首饰以及室内的挂件摆设等，都离不开装饰图案的造型设计。本书共分为六章，内容丰富、图文并茂，系统地归纳和阐述了不同阶段装饰图案的艺术风格和特征及创作的思路。本书的编写目的在于通过课程的理论教学和实践教学，使学生在了解传统装饰图案造型艺术的基础上，加强对其内在文化的理解，能熟练运用夸张、变形等装饰手法，将生活中的动物、植物、人物、风景等素材按照装饰图案造型的变形法则进行变形，创作出具有装饰韵味的、具有时代性的艺术作品，同时提高学生的审美意识，培养学生的艺术创造力和表现力。

图书在版编目(CIP)数据

装饰图案造型设计 /闫晓华主编. —北京：清华大学出版社，2019（2024.7 重印）
全国高等院校艺术设计规划教材
ISBN 978-7-302-51417-6

Ⅰ.①装… Ⅱ.①闫… Ⅲ.①装饰图案—图案设计—高等学校—教材 Ⅳ.①J525

中国版本图书馆CIP数据核字(2018)第242153号

责任编辑：刘秀青
封面设计：刘孝琼
责任校对：李玉茹
责任印制：杨 艳
出版发行：清华大学出版社
 网 址：https://www.tup.com.cn，https://www.wqxuetang.com
 地 址：北京清华大学学研大厦A座 邮 编：100084
 社 总 机：010-83470000 邮 购：010-62786544
 投稿与读者服务：010-62776969，c-service@tup.tsinghua.edu.cn
 质量反馈：010-62772015，zhiliang@tup.tsinghua.edu.cn
 课件下载：https://www.tup.com.cn，010-62791865
印 装 者：小森印刷（北京）有限公司
经 销：全国新华书店
开 本：190mm×260mm 印 张：11.25 字 数：270千字
版 次：2019年1月第1版 印 次：2024年7月第6次印刷
定 价：58.00元

产品编号：076615-02

Preface
前言

　　装饰造型设计是视觉传达设计专业一门重要的基础课，《中国工艺美术大辞典》从学科意义方面将"装饰"解释为"一种艺术形式，艺术的一个门类"。装饰是造型艺术的重要形式，也是艺术类专业重要的造型基础。

　　本书共分为六章，第一章为装饰概述，第二章为不同历史时期的装饰图案，第三章为装饰造型语言的规律，第四章为装饰图案的色彩，第五章为不同素材的装饰变形法则，第六章为传统图案的创新设计及应用。本书通过分析装饰的构成要素及形式美法则，使学生掌握装饰图案的基本造型方法和造型规律；通过介绍中国不同历史时期装饰图案的产生和发展，使学生加强对传统文化内在精神的体验，使学生在创作中能够继承传统并大胆创新，设计出具有时代气息和传统文化特征的作品。为了提高可操作性，本书在章节安排上强调循序渐进，章前设置重点及难点提示，章后设置本章小结、思考题和课堂作业，以便帮助学生在学习过程中抓住重点，不断提高发现问题、解决问题的能力。

　　本书收录了大量的博物馆图片资料和装饰图案作品资料及设计应用作品资料，蕴含了作者多年的教学经验，为视觉传达设计专业及相关设计专业提供了丰富的课程参考资料，同时也对广大读者有一定的指导意义。本书第一章由樊亚丽老师撰写，第二章和第五章由闫晓华老师撰写，第三章由曾敏老师撰写，第四章由程晓婷老师撰写，第六章由张小芳老师撰写。本书的出版，得到了清华大学出版社的大力支持和帮助，在此感谢编辑老师在本书编辑过程中的辛勤付出。当然，书中可能还存在很多缺点和错误，敬请有关专家、同行提出宝贵建议。

编　者

作者简介

闫晓华

　　山西农业大学艺术设计系副教授、硕士生导师、系副主任。山西省青联委员、山西省青年科协会员、山西省油画家协会会员。

　　研究方向：传统艺术传承与创新设计、装饰造型设计。

　　在学术期刊发表省级以上论文16篇，多篇发表于国家级核心期刊《装饰》《美术观察》等。

　　主持山西省高等学校哲学社会科学研究一般项目；山西省教育科学"十二五"规划指令性课题；山西省社科联重点课题研究项目；山西省哲学社会科学"十二五"规划课题；以及多项校级省级教改课题，并荣获省级以上各类奖项22项。

Contents
目 录

目录

Contents

第一章

装饰

【学习要求】

　　本章讲解装饰的概念与意义，并对装饰进行概述。要求同学们能掌握装饰、装饰图案的定义，以及装饰的价值和意义。同时了解装饰图案的不同类型。

【重点及难点】

　　掌握装饰中不同词义的理解，以及本质的属性，认识装饰的价值，掌握装饰图案的不同类型。

装饰　　装饰图案　　装饰造型设计

第一节　装饰概述

　　《现代汉语词典》把"装饰"解释为"在身体或物体的表面加些附属的东西，使美观"。《中国工艺美术大辞典》中则从学科意义解释"装饰"为"一种艺术形式，艺术的一个门类"。

　　装饰图案是绘画艺术中的一种独特艺术样式，有着悠久的历史、深厚的积淀，从新石器时代算起，有七八千年的历史了，从史前彩陶到商周青铜器，从汉代石刻到隋唐洞窟壁画，从元明寺观壁画到明清木版年画，都是以装饰图案的艺术形式出现的。装饰图案造型设计更有着广阔的领域，从民间艺术到当代生活中的服饰印染、织锦、陶瓷、漆器、首饰以及室内的挂件摆设等，都离不开装饰艺术。

一、装饰的定义

　　装饰是指通过一些艺术活动使人类的审美意识形象化的过程。简单地说，就是对自然物象的美化。因此我们对装饰的理解可以分为两个层面。

　　一是装饰通过自身所具有的形式美等视觉特征对其装饰主体的特征等方面进行加强，此时的装饰处于从属地位，要求它必须与所装饰的客体有机结合起来。如图1-1所示，贵州服饰上的装饰花纹使服饰特色更加鲜明突出。

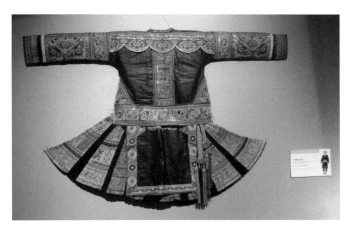

图1-1　贵州服饰(中国美术馆展)

　　二是从装饰主体出发，以其独特的艺术风格、博大的精神象征而自成一体，如古老的图腾、怪异的饕餮青铜等，这些艺术品上的装饰早已超越了装饰本身，而成为人类文化的标尺。

　　如图1-2和图1-3所示，饕餮纹凶猛庄严、结构严谨、制作精巧、境界神秘，是我国古代著名的高水平装饰图案。哲学家李泽厚称饕餮纹有"狞厉的美"，认为这种夸张的动物纹饰和造型呈现可以给人一种超脱尘世的神秘气氛和力量。

01

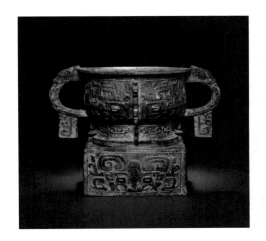

图1-2　西周早期 青铜饕餮纹方座簋

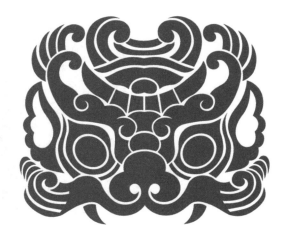

图1-3　饕餮图案

小贴士

　　饕餮是传说中极为贪食的恶兽，贪吃到连自己的身体都吃光了，所以其形一般都有头无身。在中国古代神话中，饕餮是"四凶"之一。传说黄帝战蚩尤，蚩尤被斩，其首落地化为饕餮。后民间盛有龙生九子之传说，明代学者陆容和状元杨慎便将饕餮列为龙九子之一。饕餮这种"远古怪兽"是否真实存在至今无从考证，这就留给世人许多想象的空间。张艺谋在电影《长城》中为观众塑造的状如恐龙的"吃人饕餮"令人印象深刻。

二、装饰的意义及价值

　　李砚祖在《装饰之道》中有这样一段话："当装饰成为人类生存和发展不可缺少的一环，成为生存与生活必备的内容时，装饰实际就成了人的一种生活方式，即艺术化的生活方式。"我们的生活物品、生活空间、活动场所都离不开装饰，由此，装饰的意义已不单纯停留在纯粹视觉美感之上，而是通过造型、色彩、构成、材料、工艺等成了一门综合性的艺术形式。它以一种特殊的"力"渗透于人的行为之中，使人类生活更加艺术化的同时，又以一种文化的"质"渗透于艺术形态之中，使其兼具了装饰的品格与深厚的文化底蕴。

　　装饰是人类文化观念、意识形态的反映与产物。它深入触及到了一个民族的文化心理和意识形态，如中国商代青铜器中的饕餮纹、古代埃及的壁画和浮雕、非洲的岩石与面具艺术、玛雅神像、古希腊的陶器等，这些装饰中有读不完的社会、历史和艺术信息。装饰与历史考古、宗教、哲学、心理学、符号学等都有着密切的联系。如图1-4所示，安徽南屏村居民住宅门上的门神图案，是民间传统习俗，这种装饰图案深深植根于民间，广为流传和发展。

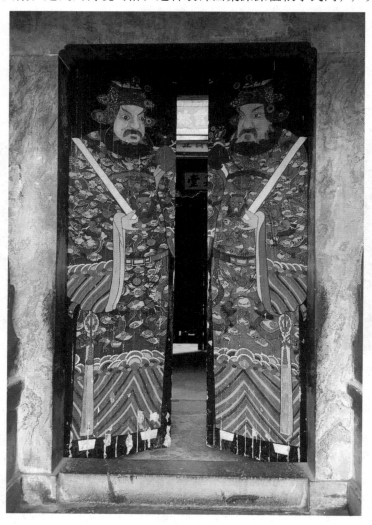

图1-4　安徽南屏村居民住宅门上的门神图案

第二节 装饰图案

一、装饰图案的定义

装饰图案是指具有装饰属性的纹样或图形。装饰图案无处不在，从人们的服饰、发饰，到生活的居家用品，到室内墙壁、地毯等，都有装饰图案，它已融入人们生活的方方面面。

二方连续图案：以一个或几个单位纹样，在两条平行线之间的带状平面上，做有规律的排列并以向上下或左右两个方向无限连续循环所构成的带状纹样，又称为二方连续纹样。如图1-5所示，二方连续图案常用的骨骼有散点式、直立式、斜线式、折线式、复合式。

图1-5　二方连续图案

四方连续图案：图案中的一种组织方法。如图1-6所示，四方连续图案是由一个纹样或几个纹样组成一个单位，向四周重复地连续和延伸扩展而成的图案形式。四方连续的常见排法有梯形连续、菱形连续和四切(方形)连续等。印花布、壁纸等图案常用此组织法。

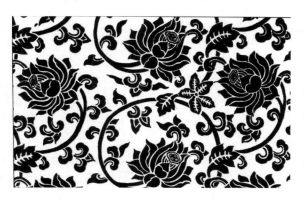

<p align="center">图1-6　四方连续图案</p>

二、装饰造型设计的定义

　　如图1-7至图1-9所示，装饰造型设计是以不同素材为原型进行装饰性设计，造型上强调图案化概括、夸张及装饰性，在色彩上表现为平面空间的对比关系，一般不强调三维空间的真实、光影和透视因素。

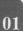

<p align="center">图1-7　花卉装饰图案　　　　　　　　　图1-8　风景装饰图案</p>

<p align="center">图1-9　静物装饰图案</p>

第三节　装饰图案的不同类型

一、按照应用领域划分

1. 在室内外环境设计中的应用

装饰图案的应用领域极为广泛，可以运用在室内设计中基础工程结构或装饰表面，其形式多样，表现手法丰富。在现代室内设计中，墙面造型、地板的铺设、吊顶造型，室内软装饰如地毯、挂毯、壁挂、帘幕织物及床上织物等都离不开装饰图案。

如图1-10所示，碾玉装为宋代淡雅的彩画形式，较五彩遍装更加程式化，图案花纹较规整，在用色上多以青绿叠晕为主，少饰朱色，地色以白色及豆绿色涂饰，外轮廓多做青绿相间叠晕，枋心内花纹一般多采用锁纹、卷草等。正心图案两端采用青绿叠晕。如意头成为枋心两端的外轮廓。

图1-10　宋代碾玉装彩画

室外环境中装饰图案设计的主要对象是地面、草坪、花坛，尤其是在重大节日的时候，装饰图案的千姿百态就会在室外形成一道道亮丽的风景线，给环境增添无穷的魅力。室外环境装饰图案不仅可以给人美的享受，还体现了重要的信息传递功能，景园中的植物被修剪的图案、道路转角处指示牌的造型图案就起着指向性的作用。如图1-11至图1-19所示，室内外环境中的装饰图案非常丰富。

图1-11　室内装饰设计

图1-12　室内墙体装饰

图1-13　西方教堂玻璃的图案

01

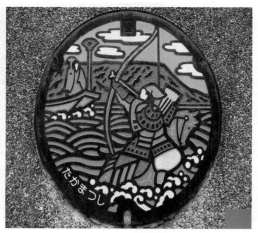

图1-14　苏州拙政园的地面铺装图案　　　　　图1-15　日本井盖

图1-16　2011年西安世界园艺博览会　　　　　图1-17　日本街头的导向标识设计

图1-18　农村墙体的装饰彩绘(1)

图1-19　农村墙体的装饰彩绘(2)

2．在平面设计中的应用

如图1-20和图1-21所示，装饰图案在标志设计、海报设计、包装设计、插画设计中都有广泛的应用。

图1-20　包装设计中装饰图案的应用　　　图1-21　中岛梨(日本)插画作品

3．在服饰与纺织品设计中的应用

在服饰和纺织品设计中，装饰图案的合理运用，往往起到画龙点睛的作用。如图1-22至图1-28所示，图案的造型、色彩、所在位置的变化，都使服饰和纺织品在功能化的基础上加强了审美性，也使之内容更加丰富。

图1-22　民族装饰图案的服装

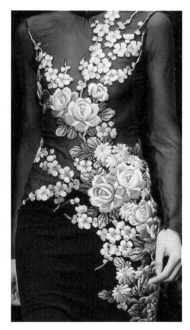

图1-23 装饰图案的现代服装

图1-24 云肩

图例解析

　　云肩，也叫披肩，为古代女性披在肩上的装饰物，最初只是用以保护领口和肩部的清洁，后逐渐演变为一种装饰物，常用四方四合云纹装饰，多以彩锦绣制而成，如雨后云霞映日，晴空散彩虹。云肩在汉民族服饰文化中，是一种独特的服饰款式，装饰图案内涵丰富，彰显了符号化的艺术语言，数字化的喻义，拥有深邃的文化底蕴和哲理。

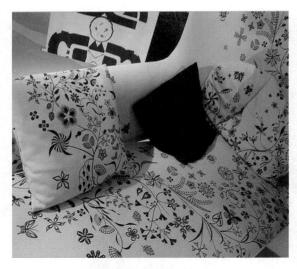

图1-25　植物纹样图案的沙发靠枕

图1-26　装饰纹样图案的床品设计

图1-27　装饰图案的沙发靠枕

图1-28　装饰图案的云南扎染靠枕

4．在产品设计中的应用

　　装饰图案总是同生活日用品相结合，并可以独立鉴赏或被使用，由于它在形式美上具有较为完整、系统的规律性，又被视为一种艺术技巧或工艺手法，如图1-29至图1-36所示。

图1-29　清代黄地墨彩花卉纹圆盒

图1-30　动物装饰图案的手机壳

图1-31　植物装饰图案的瓷盘

图1-32　装饰图案的女包

01

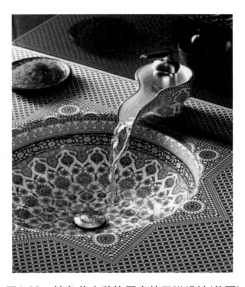

图1-33　抽象花卉装饰图案的卫浴设计(美国)

图例解析

　　来自美国的卫浴品牌 KOHLER，过去一直以各种出色的设计概念来点缀浴室环境，其中名为Marrakesh的系列，便以摩洛哥古都为名，将摩尔式建筑风格引入色号及设计概念之中，让浴室展现一种古典奢华的风情。

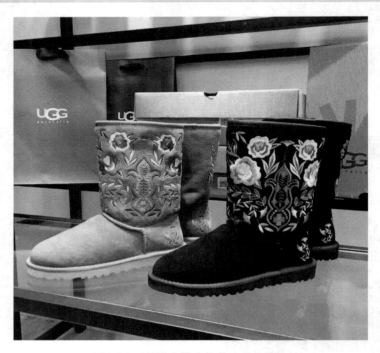

图1-34　UGG女鞋上的花卉装饰图案

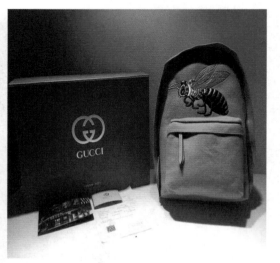

图1-35　GUCCI的丝巾图案设计　　　　　图1-36　GUCCI蜜蜂图案的刺绣背包

二、按不同艺术风格的类型划分

1．传统图案

传统图案是由历代沿传下来的具有独特鲜明的民族艺术风格的图案，如图1-37和图1-38所示。至今传统图案仍然具有旺盛的生命力和独具特色的艺术魅力。

图1-37　中国传统祥云纹

图1-38　宝相纹

01

2．民俗图案

民俗图案是在人民群众中创作并流传的具有民间风格和地方特色的图案，包括根据民间风俗而设计的图案。例如剪纸(见图1-39)、刺绣、印花布等图案；元宵灯节的灯彩图案、端午节辟邪的"五毒"(蝎、蜈蚣、蛇、壁虎、蟾蜍)图案等，如图1-40所示。

图1-39　年年有余剪纸图案

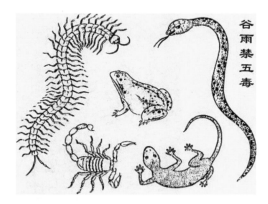

图1-40　五毒图案

3．现代图案

如图1-41和图1-42所示，是具有现代审美性的装饰图案，风格更加自由、多样化，题材不限。

图1-41　花卉图案

图1-42　植物图案

三、按图案的表现内容划分

1．植物图案

如图1-43所示，植物图案是多以自然界中的花卉、草木为原型创作的图案。

图1-43　植物图案

2. 动物图案

如图1-44所示，动物图案是以自然界及神话传说中的动物为原型设计的图案，造型夸张，强调表现动物的动态、神态、体态的美感。

图1-44　动物图案

3．人物图案

如图1-45所示，人物装饰图案内容丰富多彩，不同的性别、年龄、民族等，都可成为所要描绘的对象。它源于人类对自我体态、神态、面部表情、性格特征了解后的表达。

图1-45　人物图案

4．风景图案

如图1-46所示，以大自然中的风景为创作素材，风景指的是供观赏的自然风光、景物，包括自然景观和人文景观。通过观察其造型特点、色彩特征，从而进行提炼创作。创作时选材极为广泛，江南小镇、黄土高原、田园风光等都可以表现。

图1-46　风景图案

5．抽象图案

抽象图案是相对于以人物、动物、植物等具象形态为素材的装饰图案而言的，是现代装饰图案造型设计中的主要表现形式之一。如图1-47所示，抽象图案在创作时没有严格的界限，可以是点、线、面的形态抽象，也可以是几何抽象、肌理抽象，还可以是结合具象的图案设计。

图1-47　抽象装饰图案

01

装饰是"一种艺术形式，艺术的一个门类"。装饰是人类文化观念、意识形态的反映与产物。它反映了一个民族的文化心理和意识形态，装饰的概念也会随着社会的进步而不断变化，体现出历史与时代的精神特质。

1．说说你对装饰的理解。
2．生活中装饰应用于哪些方面？
3．装饰图案的分类有哪些？

课堂作业

通过观察生活，寻找不同类型的装饰图案，用图片拍摄、影像记录的方式呈现，在寻找的过程中，理解装饰的意义和装饰的价值。

01

第二章

不同历史时期的装饰图案

【学习要求】

本章讲解装饰的起源和不同历史时期的装饰图案，并对具有代表性的装饰图案进行分析，要求同学们了解装饰艺术的起源，同时通过分析不同历史时期的装饰图案，来剖析其背后政治、宗教、文化等因素所起的作用。

【重点及难点】

掌握不同历史时期不同社会背景下出现的装饰图案的独特的审美价值，以及对不同历史时期装饰图案的比较。

装饰起源　　传统装饰图案

人类艺术从诞生之时起，就没有离开过"装饰"这一活动。人类艺术的起源与原始的装饰有着不可分割的关系，著名的美术史学者沃尔夫林就认为"美术史主要是一部装饰史"。而早在文字诞生之前，人类就已开始使用图案来表达一些含义，无论是新石器时代的彩陶纹样还是岩洞中的岩画，都记载了人类最初对自然界的认识和理解，承载了原始人类内心的期盼。

第一节　装饰艺术的起源

艺术是人类文明的重要组成部分。但凡产生过古老文明的地域，都有意或无意间留下了令后人惊叹的艺术遗存：埃及的金字塔、雅典的帕台农神庙……万年光阴，时过境迁，文明可能湮没在历史的洪流中，但艺术却不断地被发掘和传承！正是因为艺术的存在，我们的精神才能自由奔放。

装饰绘画始于公元前一万七千年左右，在西班牙的阿尔塔米拉洞穴、法国的拉斯科洞穴中发现的古老岩画，是目前为止人类发现最早的具有装饰意味的绘画，同时装饰绘画也是人类起源最早的艺术表现形式之一。

一、阿尔塔米拉洞穴岩画

如图2-1所示，阿尔塔米拉洞穴岩画位于西班牙北部桑坦德市附近，于1879年发现，是由西班牙一位爱好考古的工程师索特乌拉带着女儿玛利亚在阿尔塔米拉洞穴附近收集古代石器时，偶然发现的。阿尔塔米拉洞穴长270米，大部分壁画分布在长18米的侧洞的顶和壁上，

内容主要是涂有红、黑、紫色的成群野牛、野猪、野马和鹿等，总数达150多只，形象生动自然。

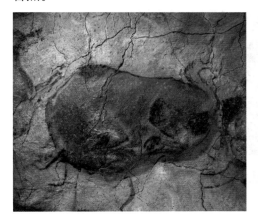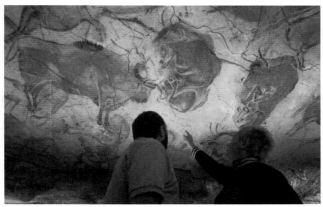

图2-1　阿尔塔米拉洞穴岩画

图例解析

在阿尔塔米拉洞穴壁画中，最著名的是主洞窟顶上那个长达2米的"受伤的野牛"。画中野牛四肢蜷缩在一起，头深深埋下，背则高高隆起，显示出因受伤而痛苦不堪的样子。这头野牛是先勾线后涂色，色彩以赭红色与黑色为主，还带有黄色和紫色，用的是天然矿物颜料。当时所用的"画笔"可能是苔藓类植物，或者兽毛。许多壁画还巧妙地利用了岩石凹凸不平的自然形成，让人惊叹于一万多年前远古艺术家的技艺和匠心。最初学术界不同意这是原始人的作品，至1902年才获承认，1985年该洞窟被列入世界遗产名录。

小贴士

由于1960—1970年，大量参观者产生的二氧化碳毁坏了壁画，1977年阿尔塔米拉壁画对公众关闭。尽管后来又重新对外开放，但预约等待时间就长达3年。2014年1月宣布的最新政策是：每周只允许5个人进去，且参观时间为37分钟。

二、拉斯科洞穴古岩画

如图2-2所示，拉斯科洞穴位于法国西南部多尔多涅省蒙尼克镇附近，是韦泽尔河谷中的一座洞窟，1940年被发现。洞窟由一条长长的、宽狭不等的通道组成，岩画线条粗犷、气势磅礴、动态强烈，是旧石器时期岩画的代表作之一，该洞窟被誉为"史前的罗浮宫"。

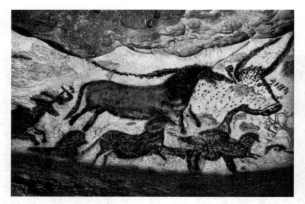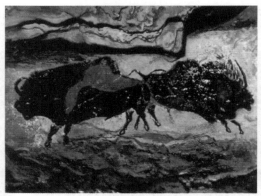

图2-2　拉斯科洞穴古岩画

小贴士

　　先民们为什么钻进洞穴深处绘画动物的图像呢？据考证，壁画内容可能与原始人祈求狩猎成功的巫术活动有关。巫术认为，人们在洞穴中画什么，在狩猎中就会得到什么。先民们在狩猎之前，巫师在黑暗的洞穴深处画上狩猎的对象，或者明示它已中箭，或者用长矛、石斧痛击图像，真正的野兽就会俯首就擒了。

02

提示

　　岩画是原始的艺术形式之一，是原始人类以刻画或绘画等手段，在山洞、山崖的岩石上创造出的反映与原始人类生存相关的多种题材和内容的图画。

第二节　中国传统装饰图案

　　中国数千年悠久的历史和文化铸就了中国传统图案的辉煌，不同的时期、不同的民族创造了风格迥异、各具特色的装饰图案艺术。中国传统图案受到传统美学思想的影响，更加重视图案"内涵"的表达，而少以"写实""再现"为手法，"意"的传达更注重装饰性的语言表现。

　　纹饰的起源：纹样在我国古代称为"纹缕"，现在称为"图案""花纹""纹饰"。具有说服力和证据的说法是与原始巫术礼仪的图腾崇拜有关。这些抽象化、符号化的线条与纹饰呈现出原始社会巫术礼仪的炽烈情感和审美意蕴。

一、新石器时代的图案

　　原始社会经历了漫长的发展阶段，新石器时代最大的特点就是彩陶的出现，彩陶展现了这个时期远古先民们的物质文化和精神世界，是新石器时代文化的标志。所谓"彩陶"是指一种绘有黑色、红色装饰花纹的红褐色和棕黄色陶器，主要分布在黄河流域。如图2-3所示为

新石器时代仰韶文化早期的人面鱼纹盆。

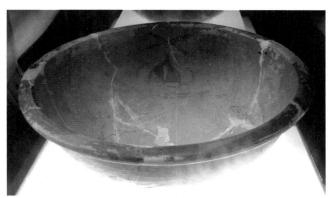

图2-3　人面鱼纹盆(陕西历史博物馆藏)

图例解析

　　人面鱼纹盆，新石器时代仰韶文化(约公元前5000～前3000年)半坡类型代表性陶器，西安市临潼县姜寨出土，为新石器时代孩童葬具——瓮棺的顶盖，陶盆底部留有小孔，先民认为可供死者灵魂出入。内壁绘鱼群围绕的人面，应是当时的一种图腾，或包含着生者对亡者的祝福和长者对晚辈的关怀。

02

　　仰韶文化主要发源于我国河南、河北、陕西、山西等地。仰韶文化的彩陶主要有西安半坡和河南庙底沟两种类型，主要为具象纹样。半坡类型彩陶纹样有鱼纹、蛙纹、鸟纹、鹿纹等动物纹，人面含鱼纹等，几何纹样有宽带纹、三角纹、斜线纹、波折纹和网纹等。届底沟类型彩陶以鸟纹最具特色。如图2-4所示，半坡类型彩陶纹样以"鱼纹"最具代表性。关于鱼纹的起源，有的认为源于生产与生活，更具有说服力的是文化符号密码，是中国本源哲学观念的表达。如半坡型仰韶文化的"双鱼人面纹"，其中的双鱼，已不是自然属性的鱼，它是观念属性的阴阳鱼，代表着万物生生不息的生命符号。

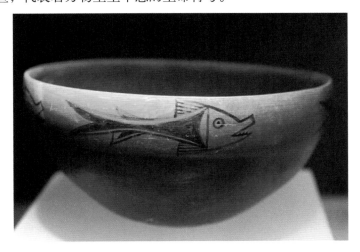

图2-4　半坡文化鱼纹陶钵(中国农业博物馆藏)

当黄河中游仰韶文化的彩陶随着庙底沟类型彩陶的结束衰落时，在黄河上游兴起了新的彩陶文化，即马家窑文化彩陶，并将黄河流域的彩陶艺术推上了更高的发展阶段。马家窑文化彩陶主要分布在甘肃、青海的洮河、大夏河、湟水流域一带，因1923年首先发现于甘肃临洮的马家窑村而得名。马家窑文化以彩陶器皿为代表，它的器型丰富多彩，图案极富于变化和绚丽多彩，是世界彩陶发展史上无与伦比的奇观，是人类远古先民创造的最灿烂的文化之一，是彩陶艺术发展的顶峰。从目前已发掘的100多个马家窑类型遗址中出土的彩陶来看，几乎全部都是线条构成的纹样，也被称为"线的艺术"。如图2-5所示为舞蹈纹彩陶盆。

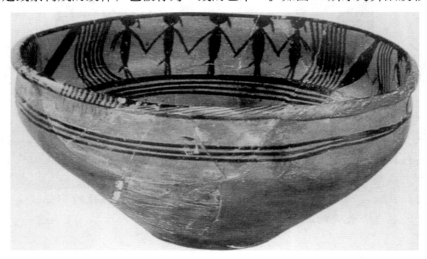

图2-5　舞蹈纹彩陶盆(中国国家博物馆藏)

图例解析

1973年出土于青海省大通县上孙家寨墓地。上孙家寨的"舞蹈纹彩陶盆"是马家窑文化的艺术珍品。在彩陶盆的内壁中，上部绘有四条平行线，线纹之上绘有舞蹈人物三组，每组五人，之间以树叶状线纹相隔，手拉手，舞姿相同，富有韵律。舞蹈纹彩陶盆是新石器时代晚期陶器，为水器。

甘肃是我国彩陶起源最早、发展时间最长、分布范围最广、艺术成就最高的地区，素有"彩陶之乡"的美称。彩陶(如图2-6至图2-8所示)是这一时期最重要的文化表征，其代表是人头形器口彩陶瓶，构思奇特，造型别致，文饰美观，线条流畅，标志了中国古代制陶工艺技术的高度发达。

新石器时代的彩陶装饰纹样给人一种回味深长的审美享受，这些抽象化、符号化的线条与纹饰让我们看到人类祖先在挑战自然的实践活动中精神的发展，他们用丰富的想象表达单纯的审美感受，这种质朴、恬淡、自然的装饰意味着将实用与艺术结合，成为中国史前艺术的杰出代表。其造型共同的特点是：直观、单纯、稚拙。

02

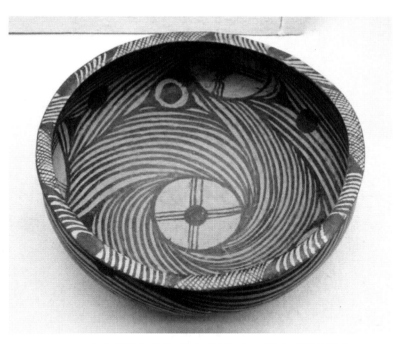

图2-6 内彩旋纹彩陶盆 榆中马家坬出土(甘肃省博物馆藏)

图例解析

甘肃兰州出土的彩陶盆,内底图案以同心圆为中心,以三点定位的圆弧线环绕圆心为外围,同心圆中再填入圆点弧线纹。运用线条的平行、弯曲、交叉、同心圆、旋涡形的变化构成了规整雅致的图案,绚丽对称、优美流畅。

图2-7 旋纹尖底瓶纹饰展开图(甘肃省博物馆藏)

图2-8　彩陶旋涡纹尖底瓶(甘肃省博物馆藏)

图例解析

　　彩陶旋涡纹尖底瓶是陶器类重要文物，属新石器时代马家窑文化，距今5100～4700年，出土于甘肃省定西市陇西县吕家坪。细泥红陶，施黑彩，绘旋涡纹，画面以中心圆点定位，以弧线连接点，构成复杂而多元的图案，充满动感与生命力，表现出黄河奔腾的波浪，为原始艺术的极品。主要用途为盛水，相当于现在的旅游水杯，现藏于甘肃省博物馆。

二、商周时代的图案

　　随着奴隶制社会的建立，阶级分化，奴隶出现，原始的氏族之间出现了奴隶主和奴隶的严格等级划分。这一时期在工艺技术方面取得的重大成就就是青铜器的铸造成功。祭祀在商周时期很频繁隆重。而青铜器作为祭祀和礼乐中必备的祭器和礼器，承载了超越实用功能之上的宗教、政治、装饰审美的精神性功能。而这些精神性功能就是通过青铜器的纹样图案实现的。这一时期的装饰图案呈现出了明显的阶级性和鲜明的时代特色。

1．饕餮纹

饕餮是传说中的凶狂怪物，以一正面的兽面形象出现，如图2-9所示。饕餮纹又称兽面纹，面目结构较严谨、鲜明，以直鼻为中线，左右对称，双目圆睁，两角弯曲。饕餮纹作为商代青铜器的主体纹饰，被广泛应用在青铜礼器的装饰上，代表了青铜器装饰图案的最高水平。饕餮纹狰狞凶猛的形象彰显了统治者的威严，其精神作用是十分鲜明的。

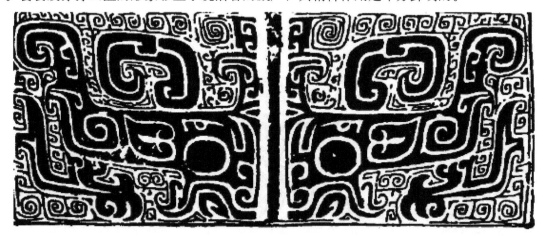

图2-9　青铜器　饕餮纹

2．夔龙纹

夔龙纹是商代青铜器上常见的纹样，也因不同时期和器物造型等的不同有多种表现形式，如图2-10所示。一般情况下，夔龙纹往往装饰在青铜器的口沿、颈部及圈足等横向装饰带上，或单向连续排列，或以两个夔龙纹相对排列，组成长条状连续纹样。

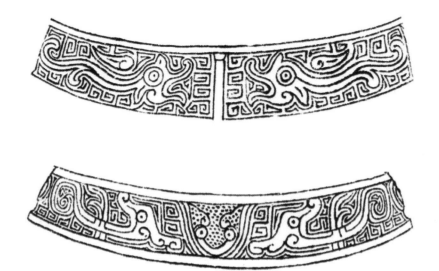

图2-10　青铜器　夔龙纹

3．云雷纹

云雷纹是商代青铜器上最常见的几何纹样，如图2-11所示，其纹样由直线涡卷形构成，形如云卷，而方正的结构像篆书的雷字，故名云雷纹。其基本形式是直线涡卷形构成的方形云雷纹，此外，也有斜线涡卷形构成的勾连云雷纹和菱形云雷纹等形式。在商代青铜器的装饰上，云雷纹主要作为饕餮纹和夔龙纹的辅助纹饰，在主题纹饰的空白处形成细密的底纹，从而增加青铜器纹饰的装饰效果。

饕餮纹、夔龙纹、云雷纹是商周时代最有代表性的纹样，表现出奴隶时代由社会等级、权力意识激发出的幻想。立体式的、浮雕式的饕餮纹、夔龙纹等，衬托以线刻的云雷纹等各种底纹，构成繁密复杂的图案，神秘诡异、气势逼人。商周青铜礼器是权力的象征，是威严等级的表现，它庄重的造型和神秘的纹样都反映了当时的社会文化和思想意识。

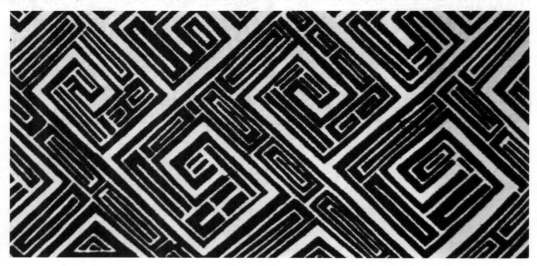

图2-11　商代 云雷纹

4．凤鸟纹

"天命玄鸟，降而生商。"（《诗经•商颂•玄鸟》）凤鸟纹盛行西周。凤鸟是神话的形象，为群鸟之长，是羽虫中最美者，飞时百鸟随之，尊为百鸟之王。在古人的心中，凤是吉祥之鸟，代表了祈望和美好的情感愿望，其形象也在中国古代漫长的历史长河中不断演变发展。商周青铜器上凤纹的主要形式特征如图2-12所示，中国考古界具体的看法是：这些凤纹都是鸟的侧面形象，在青铜器上往往做对称式的排列。凤冠，有多齿冠、长冠和花冠三种。凡有钩喙的鸟体都可称为凤，且绝大部分鸟喙呈闭合的弯钩形。头部的眼大多为正圆或椭圆形，凤体作鸟体或鸡体形。长短的比例常常根据装饰的部位而有不同的变化。花冠凤纹都作卷体式，凤的首尾相接，主要装饰在壶和簋一类器物上。凤纹最富有变化的是尾羽，有长尾、垂尾、分尾和对称连尾等形式。长尾凤纹的尾部最长可达鸟体的四分之三，夸张的手法令人赞叹。长尾纹或凤鸟纹的尾端又有上卷和下卷的不同，它们主要流行于殷墟中期到西周中期。凤纹尾羽较宽做下垂状，称垂尾凤纹，盛行于西周中期。较晚的凤鸟纹因构图变化，使尾羽和凤体分离，即分尾式。分尾也有上卷和下卷的不同，大多盛行于西周中期。商周时期的凤

纹，大多以雄浑、肃穆、稳健而见胜，显示了奴隶制社会的等级森严、凝重保守的风气和当时的审美情趣。

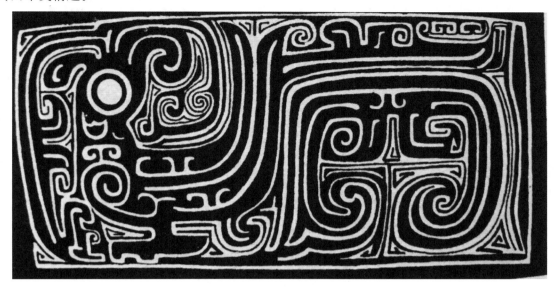

图2-12　商代　凤鸟纹

小贴士

西周青铜器图案题材相比商代，最大变化是凤鸟纹取代了饕餮纹和夔龙纹，成为西周青铜器的主要纹样。

三、春秋战国时期的图案

春秋战国是我国由奴隶社会步入封建社会的变革时期，在意识形态领域，文化思想出现了空前的活跃，各种学派、诸子百家百花齐放、百家争鸣。出现了儒家、道家、法家、墨家等学说。春秋战国时期盛行厚葬之风，夸耀财富、显示富贵的审美意识，也极大地推动了手工业的发展，并对工艺美术的风格形成了重要影响。而这一时期的装饰图案也不同于商周时期的神秘与庄严，在造型上更为舒展、活泼，更具故事性、情节性。装饰风格日渐活跃，取材更加贴近生活。取材内容有狩猎、宴饮、歌舞、农作、战争、虚幻的奇异神话等，都表明了当时思想的丰富性。

1. 蟠螭纹

如图2-13和图2-14所示，产生于春秋时期，流行于整个春秋战国时期，是这个时期青铜器上主要的纹饰。螭是传说中一种没有角的龙，张口、卷尾、蟠屈。据说它是龙的子孙，因其造型多呈蜿蜒攀援匍匐状，故曰蟠螭纹。有的做二方连续排列，有的构成四方连续纹样。一般都作主纹应用。

图2-13　春秋时期　蟠螭纹簋盖顶

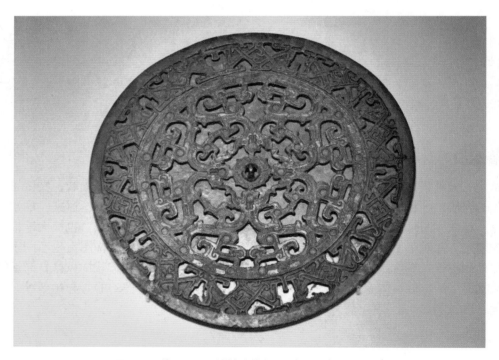

图2-14　战国　透雕蟠螭纹青铜镜(中国国家博物馆藏)

2．人物纹

反映现实题材的人物纹样是最能体现战国时代特色的图案，在战国的青铜器上出现了众多人物组成的狩猎、戈射、徒卒战、宴乐等画面，如图2-15所示。

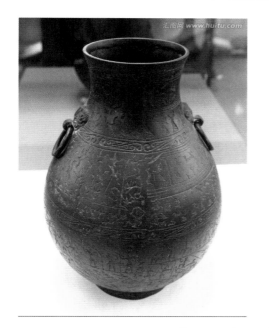
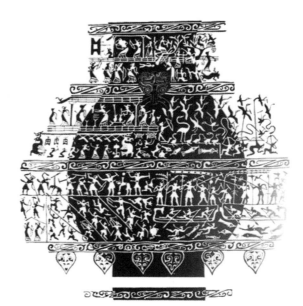

图2-15　战国宴乐渔猎攻战纹图壶(故宫博物院藏)及平面图案

图例解析

宴乐渔猎攻战纹图壶是战国青铜器。1935年出土于河南省汲县山彪镇一号墓，现藏北京故宫博物院。高31.6厘米，口径10.9厘米，腹颈21.5厘米，重3.54公斤。壶身的造型为缩口、斜肩、鼓腹、矮圈足，肩部有两只兽首衔环，整体简洁朴素，纹饰精美，其最著名之处就在于壶身上的渔猎攻战纹图，壶身上的花纹从口至圈足分段分区布置，以双耳为中心，前后中线为界，分为两部分，形成完全对称的相同画面。自口下至圈足，以云纹划分为三层。第一层在铜壶的颈部，主要表现采桑、射礼活动的情形；第二层位于壶的上腹部，分为两组画面，左面一组为宴享乐舞的场面，右面一组为射猎的场景；第三层为水陆攻战的场面，一组为陆上攻守城之战，另一组为战船水战。另外，铜壶的最下面采用了垂叶纹装饰，使得整个铜壶看起来敦厚而稳重。

四、汉代时期的装饰图案

汉代是历代王朝统治时间较长的朝代，前后经历了400多年。这之前，秦始皇统一了战乱的六国，建立了中国历史上第一个统一的封建君主王国，虽只有15年的历史，但在中央集权的统治方式下，生产力和生产水平得到了极大发展，对历史的发展和经济的繁荣有着重要的作用。秦之后便是历史上强大而繁荣的汉代。汉代朝政稳定，经济发展迅速，文化领域得到了促进和繁荣，从而推动了手工业制作及装饰工艺的进步。这一时期的装饰风格充满了浪漫的想象和恢宏的气势，而又显得古拙活泼。装饰内容以人物、动物以及有故事情节的生活场景、神话传说为主，以画像石、画像砖、瓦当图案为代表。

瓦当图案是古代中国建筑中筒瓦前端遮挡与装饰的部分，是古代建筑的重要特征之一，

属于中国特有的文化艺术遗产。汉代瓦当是在秦代瓦当的基础上发展起来的，青出于蓝而胜于蓝，与秦代瓦当相比，汉代瓦当不仅数量多，而且种类更加丰富，制作也日趋规整，纹饰图案井然有序。瓦当有圆形和半圆形，制作方法和画像砖类似，题材有云纹瓦当、文字瓦当、动物瓦当。 一直以来，战国、秦、汉瓦当是研究的重点，人们习惯上又把这些瓦当按其图案特点分为三个主要类别，即文字瓦当、动物纹瓦当、云纹瓦当。在这三类瓦当中，尤以动物类及文字类瓦当为藏研者所趋慕。他们认为，文字瓦当最具美术雕刻的欣赏价值。

1. 动物纹瓦当

动物纹瓦当是汉代瓦当图案中最为丰富和生动的，有虎纹、凤纹、鹿纹、鸟纹、马纹、鱼纹等，其中，四神纹瓦当最为生动。四神纹瓦当在汉代极为流行，它包括四种动物，即青龙、白虎、朱雀、玄武，由这几种动物组合成的一组图案，又称"四灵纹"。如图2-16 所示，四神纹在汉代应用极为广泛，铜镜、漆器、石刻、砖瓦等各种工艺品的装饰上都时有出现。汉代将四神视作与避邪求福有关，它又表示季节和方位。青龙的方位是东，代表春季；白虎的方位是西，代表秋季；朱雀的方位是南，代表夏季；玄武的方位是北，代表冬季。曹操之子曹植的《神龟赋》记曰："嘉四灵之建德，各潜位于一方，苍龙虬于东岳，白虎啸于西冈，玄武集于寒门，朱雀栖于南乡"，就是对四神的描写。

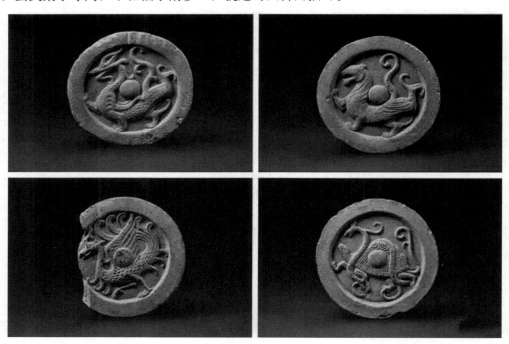

图2-16　汉代 四神纹瓦当

2. 云纹瓦当

云纹瓦当是西汉瓦当中数量最多的一类，也是汉代最常见的纹饰。如图2-17所示，其花纹特征是：当面中心多为圆钮，或饰以三角、菱形、分格形网纹、乳钉纹、叶纹、花瓣纹等。云纹占据当面中央大面积的主要部位，按主纹云纹的主要变化，大致分为卷云纹瓦当、

羊角形云纹瓦当等类别,在流行的圆形瓦当上,最常见的装饰纹样之一是卷云纹。卷云纹瓦当一般在圆当面上做四等分,各饰一卷曲云头纹样。变化较多,有的四面对称,中间以直线相隔,形成曲线和直线的对比;有的做同向旋转形。这种图纹的瓦当,富有韵律美感。

图2-17 汉代 云纹瓦当(西安秦砖汉瓦博物馆)

3. 文字瓦当

文字瓦当是汉代最具时代特色的,并占有突出地位,其内容丰富,辞藻极为华丽,如图2-18至图2-25所示,内容有吉祥颂"长生无极""长乐未央""长生未央""富昌未央""延年益寿""与华无极"等,也有宫苑、陵墓、仓庾、私宅等,如"长陵东当""长陵西当""冢上"等。文字瓦当绝大多数为阳文。

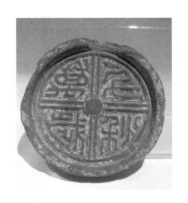

图2-18 汉代灰陶"长乐未央"文字瓦当
(陕西历史博物馆藏)

图2-19 汉代灰陶"千秋万岁"文字瓦当
(陕西历史博物馆藏)

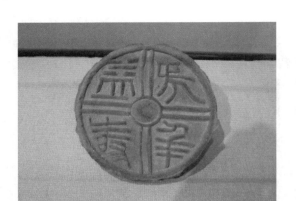

图2-20　汉代灰陶"延年益寿"文字瓦当

（西安博物院藏）

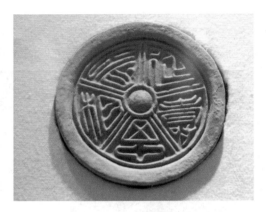

图2-21　汉代灰陶"延寿长相思"文字瓦当

（山西博物院藏）

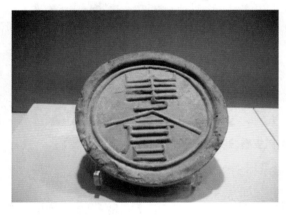

图2-22　汉代灰陶"华仓"文字瓦当

（陕西历史博物馆藏）

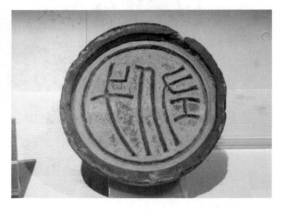

图2-23　汉代灰陶"佐义"文字瓦当

（西安博物院藏）

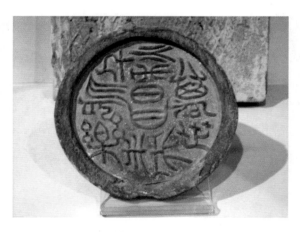

图2-24　汉代灰陶"长乐未央千秋万岁昌"

文字瓦当(西安博物院藏)

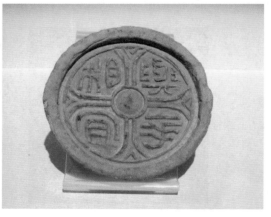

图2-25　西汉灰陶"与华相宜"

文字瓦当(西安博物院藏)

02

4.画像石、画像砖图案

画像砖起源于战国时期，盛行于两汉，多在墓室中构成壁画，有的则用在宫室建筑上。画像砖主要用木模压印然后经火烧制成，也有的是在砖上刻出纹饰。画面的表现形式有浅浮雕、阴刻线条和凸刻线条，有的上面还有红、绿、白等颜色。多数画像砖为一砖一个画面，也有一砖为上下两个画面的。画面内容非常丰富，有表现劳动生产的，如播种、收割、舂米、酿造、盐井、桑园、放牧等；有描绘社会风俗的，如宴乐、杂技、舞蹈等；有神话故事，如西王母、月宫等；还有表现统治阶级车马出行的。

如图2-26和图2-27所示的汉代画像砖采用压印模具制成，同样有浅浮雕的效果。两者表现的题材接近。汉代的画像石、画像砖不但有几何图形、祥禽瑞兽，同时还大量反映了生活和劳动的场景，如骑马、狩猎、采桑、歌舞等。从考古发现来看，汉代画像石、画像砖主要集中在陕西、河南、四川、山东等地。

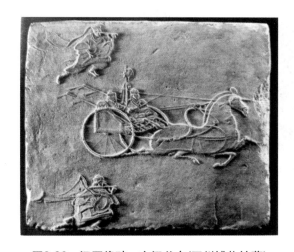

图2-26　汉画像砖　东汉斧车(四川博物馆藏)

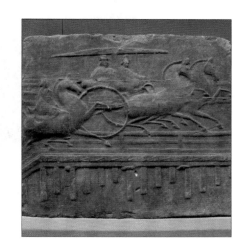

图2-27　汉代画像砖(四川博物馆藏)

五、魏晋南北朝的装饰图案

魏晋南北朝时期是中国历史上政权更迭最频繁的时期。由于长期的封建割据和连绵不断的战争，使这一时期中国文化的发展受到特别的影响，汉代建立起来的社会经济和文化受到了很大的破坏。在这种社会环境下，人民在精神上渴望解脱，其突出表现则是魏晋时期玄学及南北时期佛教的广泛兴盛。这一时期石刻艺术极为发达，装饰图案题材上不仅有祥禽瑞兽、飞天仙女，更多的有金刚武士、神仙等。忍冬纹图案也是运用最多的图案。

忍冬纹是魏晋南北朝流行的一种植物纹，忍冬亦称"金银花""二花"，为多年生常绿灌木，枝叶缠绕，忍历冬寒而不凋萎，故而得名。东汉末期开始出现，经由佛教传入中国，南北朝时最流行，因它越冬而不死，所以被大量运用在佛教上，比作人的灵魂不灭、轮回永生，是盛唐时期卷草的雏形，以后又广泛用于绘画和雕刻等艺术品的装饰上，如图2-28所示。

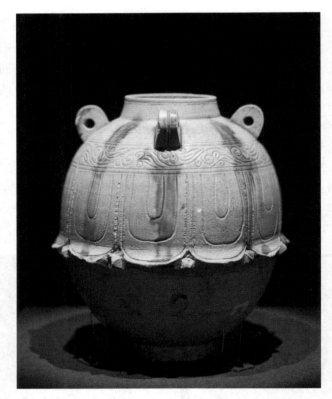

图2-28　北朝 铅黄釉绿彩忍冬莲瓣纹罐(故宫博物院藏)

图例解析

　　此罐1958年出土于河南省濮阳李云墓。高23.5cm，口径7.7cm，足径8.4cm。罐直口，溜肩，肩部有四弓形系，腹下渐收敛，实足，底略内凹。口部及下腹部各刻弦纹一周，肩部刻弦纹数道，四系之下刻忍冬纹一周，腹部刻覆莲瓣纹。器身上半部施黄色透明釉，又于八等分处各施绿彩一道，下部露胎。此罐胎质洁白，造型工整，釉色突破了单一色彩，更富装饰性，为丰富多彩的唐三彩工艺开了先河。忍冬纹与莲瓣纹组合，是佛教艺术的装饰题材。其造型和纹饰对研究北齐时期的宗教观念及艺术等均有重要意义。

六、唐代的装饰图案

　　唐朝(公元618—907年)，是世界公认的中国最强盛的时代之一。李渊于618年建立唐朝，以长安(今陕西西安)为首都。其鼎盛时期的公元7世纪时，中亚的沙漠地带也受其支配。在公元690年，武则天改国号"唐"为"周"，迁都洛阳，史称武周。公元705年唐中宗李显恢复大唐国号，恢复唐朝旧制，还都长安。唐朝在天宝十四年(公元755年)安史之乱后日渐衰落，至天佑四年(公元907年)梁王朱温篡位灭亡。唐共历经21位皇帝(若含武则天)，共289年。唐在文化、政治、经济、外交等方面都有辉煌的成就，是当时世界上最强盛的国家。唐代是封建

社会的鼎盛时期，也是一个开放、多元的时代。政治的统一和经济的发展，促进了思想文化的繁荣。装饰艺术更加丰满、富丽、华美。装饰内容上植物纹从附属地位跳出，发挥了主体作用。常用的纹样有卷草纹、宝相花、花鸟纹、联珠纹、绶带纹、人物纹等。

1. 卷草纹

卷草也称为唐草，多取忍冬、荷花、兰花、牡丹等花草，是唐代最具有代表性的图案。如图2-29和图2-30所示，是以波浪线为构成骨架，在波峰波谷间适形填充花卉等纹样构成的连续纹样形式。花草造型多曲卷圆润，通称卷草纹。因盛行于唐代，故名唐草纹。唐草纹是在吸收外来纹样的基础上，融合本民族纹样所产生的民族新纹样。

图2-29 敦煌石窟唐代壁画 卷草纹

图2-30 唐代 卷草纹

2. 宝相花

宝相是佛教徒对佛像的尊称，宝相花则是圣洁、端庄、美丽的理想花形。此纹饰是魏晋南北朝以来伴随佛教盛行的流行图案，是中国古代传统装饰纹样的一种。它是集中了莲花、牡丹、菊花的特征，经过艺术处理而组合的图案。唐代的宝花花纹，在设色方面更吸收了佛教艺术的退晕方法，以浅套深逐层变化，造型则用多面对称放射状的格式，把盛开、半开、含苞欲放的花和蓓蕾、花叶等组合，形成比自然形象的花更美、更富丽的理想之花，也就是通常所称的"宝相花"。如图2-31至图2-38所示，唐代宝相花是非常流行的装饰题材，被广泛地使用于各种丝织品、工艺品及建筑装饰，形式的变化也很丰富，是富贵、美满、幸福的象征。

图2-31　唐代鎏金鹦鹉纹提梁银罐（陕西历史博物馆藏）

图例解析

　　鎏金鹦鹉纹提梁银罐为唐代的文物，1970年出土于陕西省西安市南郊何家村，通高24.2厘米，口径14.4厘米，现收藏于陕西历史博物馆，是陕西历史博物馆收藏的镇馆之宝。锤击成型，花纹平整，通体装饰，图案繁复华丽。以鱼子纹为地，腹部正、背面各以鹦鹉为中心，四周绕以折枝花，组成团形图案；左右两侧以鸳鸯为中心，饰折枝花，余白填单株折枝花草。颈部与圈足饰海棠形四出花瓣。盖顶中心为宝相团花，周围饰葡萄、石榴和忍冬卷草纹。提梁上饰菱形图案。纹饰皆鎏金。盖内有墨书二行"紫英五十两""白英十二两"，表明为储存药物之用。此提梁罐造型雄浑典雅，纹饰富丽堂皇，锤揲、錾刻、鎏金、焊接技术高超，是唐代金银器中的精品。此银罐于1970年在何家村出土时罐内尚存有半罐水，水上浮着一张极薄的金箔，其上立十二只精致纤细的赤金走龙，水中散落着十余颗颜色各异的宝石，历经千年岁月依然璀璨夺目。

图2-32　唐代 宝相花(1)

图2-33　葫芦形 宝相花

图2-34　蝴蝶型 宝相花

图2-35　莲花型 宝相花

图2-36　回纹勾边宝相花团

图2-37　唐代　宝相花(2)

图2-38　盛唐时期敦煌66窟的佛光图案内外皆为宝相花所组成

七、宋元时期的装饰图案

宋代是我国传统文化发展史上又一重要的坐标，绘画艺术追求一种优雅而精细的趣味。青瓷是宋代瓷器艺术的代表，以汝窑、官窑、哥窑、钧窑、定窑五个窑口产品最为有名，后人统称其为"宋代五大名窑"。青瓷植物类装饰有花卉纹样、草木枝叶纹样和瓜果纹样。

如图2-39至图2-42所示，花卉纹样有牡丹、莲花、秋菊、梅花、芙蓉等，草木枝叶纹样有忍冬纹、瑞草纹、蕉叶纹，瓜果纹样有葡萄纹、石榴纹、莲蓬纹，动物类有瑞兽、游鱼、鸭子、仙鹤等，人物类有婴戏图、官宦、侍女等。

图2-39 北宋 磁州窑白地黑花把莲纹枕
（上海博物馆）

图2-40 北宋 登封窑珍珠地划花牡丹纹枕
（上海博物馆）

图2-41 北宋 白釉划花莲鱼纹瓶
（上海博物馆）

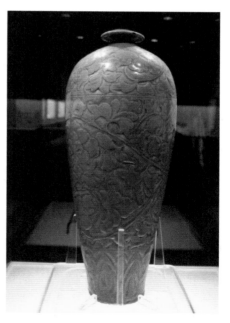

图2-42 宋代 耀州窑青釉刻花牡丹纹梅瓶
（上海博物馆）

02

　　宋锦，因其主要产地在苏州，故又称"苏州宋锦"。宋锦色泽华丽，图案精致，质地坚柔，被赋予中国"锦绣之冠"，它与南京云锦、四川蜀锦一起被誉为我国的三大名锦。宋锦的装饰纹样以几何纹最具特色，如龟背纹、回形纹、云头纹、曲水纹。如图2-43和图2-44所示，宋锦的装饰图案多以方、圆、菱形、六角形等纹样相互叠压、不规则组合，反复连续的构成方式，给人以朴实大方、端庄典雅的艺术美感。

图2-43　宋锦

图2-44　宋锦 面料

八、明清时期的装饰图案

　　明、清两代已到了我国封建社会的晚期，而欧洲正值工业文明的发端之际。明清时期已有资本主义的萌芽，大规模的商品生产对工艺美术品的造型、装饰、工艺和品种的推陈出新起着直接的促进作用，那时与国外的交流也已形成了规模。丝织图案、雕漆图案、瓷器图案、家具图案都呈现出精细、华丽、构图严谨、周密的特征。如图2-45至图2-47所示装饰图案题材丰富，通常会包括花卉、仕女、婴戏、龙凤、山水等。

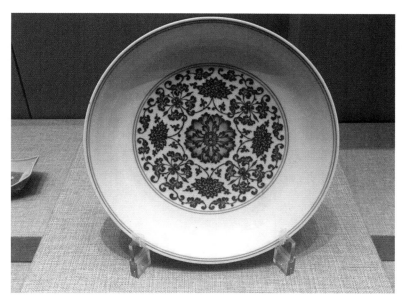

图2-45 清代/雍正 青花勾莲纹盘 (清华大学艺术博物馆)

图2-46 清代/乾隆 粉彩桃纹盘
(清华大学艺术博物馆)

图2-47 清代/光绪 粉彩云蝠纹大盘
(山西博物院藏)

图例解析

 粉彩云幅纹大盘中漫天飞舞的红蝠，寓意洪福齐天，是清代瓷器上常见的吉祥图案。

本章小结

　　装饰图案的发展历程记载着人类历史进步的方方面面，犹如一部精彩的历史图典，诉说着曾经发生的故事，具有独特的审美价值和文化价值。从古老的西班牙阿尔塔米拉洞穴、法国拉斯科洞穴岩画到中国仰韶文化时期的原始彩陶装饰纹样艺术，其造型共同的特点都是直观、单纯、稚拙。通过对自然形象和生活的提炼和概括，表达着对美好事物的追求和向往。而学习中国传统装饰图案对于我们的创作具有指导价值。

思考题

1. 中国传统图案如何传承与创新设计？
2. 传统与现代如何融合？
3. 如何体会中国传统图案中意象与形式的关系？

课堂作业

　　选择一个感兴趣的朝代，通过查找文献资料深入了解其时代背景下的装饰纹样、图案，并以黑白形式手绘五张。

第三章

装饰造型语言的规律

【学习要求】

本章主要介绍装饰造型的构图形式、构成元素，并对装饰造型的艺术特点进行概括分析。要求同学们掌握装饰图案造型的艺术特点，在创作中把握构图形式，灵活运用好点、线、面。

【重点及难点】

掌握装饰造型中的构图形式、形式美法则及构成规律，及装饰造型语言的艺术特点。

关 键 词

构成元素　装饰语言　艺术特点

第一节　装饰造型构图形式

"构图"一词源于西方美学，是绘画中根据主题需要将各元素适当组织起来构成画面的过程，与中国画中的"布局"所表一致，谢赫《六法》中称为"经营位置"，通俗来讲就是画面中内容的"位置经营"。写文章讲究"章法"，绘画、造型同样讲究"构图"，它是一幅作品的框架，能表现出作品的形态与气韵。

每一种艺术形式都有它独特的规律和原理，构图要解决的问题及其所表现出来的意义，主要体现在三个方面：艺术语言表现的生动性与丰富性、视知觉感受的合理性、审美需要的满足。构图的目的就是在一个平面上处理好画面中诸要素之间的关系，以突出主题，增强艺术感染力。构图处理是否得当，对于作品的关系很大。成功的构图能使作品内容顺理成章、主次分明、主题突出、赏心悦目。

一、装饰造型的组合形式

装饰图案造型是在实物原型的基础上通过艺术加工、归纳提炼而成，需要丰富的想象力和艺术表现力、构成要素的合理排列与组合，最终呈现最佳的装饰图案形象。不同的组合形式产生不同的装饰图案，从而适应不同的装饰需要，因此图案的组合形式是装饰图案造型设计的重要部分。

装饰图案的组合形式主要指构成元素间的组合方式，按其组织结构的连续性划分为非连续性装饰图案和连续性装饰图案两大构成形式。非连续性装饰图案又可分为单独图案、适合图案和独立式复合图案三种形式；连续性装饰图案可分为二方连续图案、四方连续图案和环状连续图案三种形式。

1．非连续性装饰图案

非连续性装饰图案是指装饰图案元素独立存在，与其他元素间不产生连续关联的图案组织形式，其构成内容极为丰富，独立性与自由性较突出。一般分为以下三种类型。

1)单独图案

单独图案指独立的个体图案，它不受外形、轮廓等因素的局限，表现手法与形式比较自由，构图方式非常简洁，常作为独立装饰图案或复合图案的基本单元。单独图案的构成形式一般分为对称式和均衡式两种形式，如图3-1至图3-3所示。

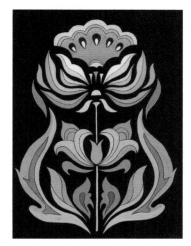

图3-1　对称式单独图案

图例解析

对称式构成是利用中心轴、中心点等使图案上下、左右相对或相背。图案本身元素间形成相互关联，营造工整、严谨、稳定、规律的视觉感受。

图3-2　均衡式单独图案

图3-3　均衡式图案

图例解析

　　均衡式构成强调图案重心的稳定性，视觉上注重平衡的舒适感，其内容在尊重平衡的基础上自由延展不受形式的限制，均衡式单独图案整体感较突出，往往使人感到强烈的视觉凝聚力。均衡式是在对称式的基础上演变而来的，较对称式自由而灵活，通过造型的设计和布局营造视觉上和心理上的平衡。

　　2)适合图案

　　适合图案是将图案元素放置在特定轮廓内，图案元素的构成形式以适应轮廓为目的进行排列，当移除轮廓后，图案依然保持着轮廓的外形特征。常见适合图案外形分为规则形、不规则形和器物形三类，如图3-4所示。规则形包括圆形、三角形、方形、菱形、梯形、六边形等，图案元素构成常以对称式、反转式、放射式等规律式排列；不规则形包括自然形、人造不规则形等，图案元素构成比较灵活自由，以均衡式排列居多；器物形就是人造器物的表面形，是以器具作为承载物，如陶器、装饰器皿等，其图案元素构成注重适应形体的围绕衔接，如图3-5所示。在我国传统图案中有"花中套花、花中套叶、动物套花"的手法，如图3-6和图3-7所示。如图3-8至 图3-12所示适合图案有对称式、放射式、向心式、旋转式、角隅式等排列。

图3-4　规则适合图案

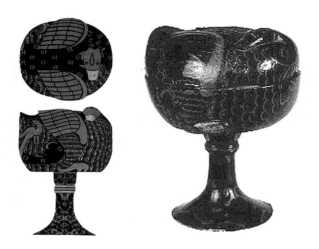

图3-5　祥鸟奉食——彩绘鸳鸯纹木雕漆豆(湖南博物馆藏)

图3-6　传统图案中"花中套花、花中套叶、动物套花"的手法(1)

图3-7　传统图案中"花中套花、花中套叶、动物套花"的手法(2)

图3-8　对称式适合图案

　　如图3-9所示，放射式是以形体的几何中心为起点，将图案由内向外扩散，分布时兼顾中心，以求整体，分主次、分层次、有节奏、有规律地进行排列，放射式构成注重元素的相互衔接关系，富有变化。如图3-10所示，向心式与放射式构成相同但方向相反，图案由外向内聚集，视觉凝聚力较强。

图3-9　放射式

图3-10　向心式

　　如图3-11所示，旋转式是以点为圆心，纹样图案围绕圆心旋转，产生一条或数条动态线，视觉心理上形成强烈动感。如图3-12所示，角隅式是装饰图案中独立装饰角隅部位的装饰手法，受半包围外形限制，适应边角，组合应用时常采用对称排列，应用广泛。

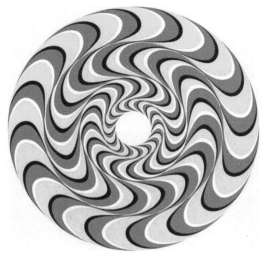

图3-11　旋转式

图3-12　角隅式

提示

　　适合图案的设计绘制，首先要确定需适应的轮廓外形，根据不同内容和要求，进行图案配置，常见适合图案元素构成形式可分为对称式、均衡式、反转式、放射式、向心式、角隅式等。对称式是图案元素构成的最基础形式，具有严谨的规则，分为轴对称与中心对称，形式感强但容易出现呆板的心理感受。

3)独立式复合图案

　　如图3-13所示，独立式复合图案是将两种或多种构成方式结合运用的复合图案，其内容更加丰富，形式更加多样化。

图3-13　独立式复合图案

2.连续性装饰图案

连续性装饰图案是指以一个或多个单独图案或独立式复合图案为基本单元按照一定方向进行有规律地重复排列的装饰形式，连续性装饰图案具有连续性、秩序性、方向性和稳定性的构成特点。如图3-14和图3-15所示，距今7000～5000年的仰韶文化时期，连续性装饰图案就被应用在彩陶装饰上，是连续性装饰图案的最早代表。连续性装饰图案按其延伸方向不同可分为二方连续、四方连续和环状连续三种基本形式。

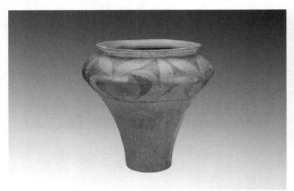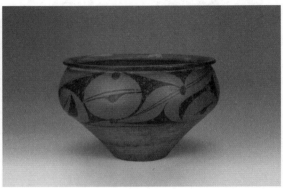

图3-14　仰韶文化彩陶盆

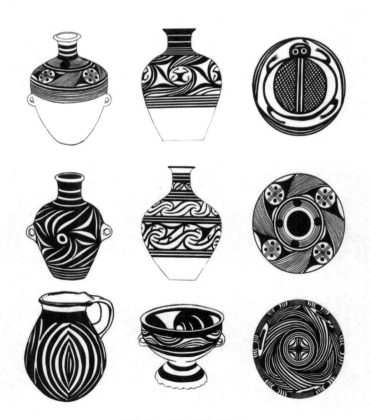

图3-15　连续性装饰图案

1) 二方连续装饰图案

如图3-16所示，二方连续装饰图案是基本单元图案向左向右或向上向下两个方向重复连续排列所构成的无限连续性图案，是中国传统图案中的典型形式，常用于装饰边缘，呈带状，因此也称带状图案或花边图案，上下连续延伸称为"纵式"，左右连续延伸称为"横式"，对角连续延伸称为"斜式"等。

图3-16　二方连续图案

二方连续图案是中国民族艺术风格的传统图案，历史悠久，每个时期呈现不同的艺术风格，例如：原始社会时期彩陶器上的二方连续图案装饰，简洁、单纯、叙事性强；商周时期青铜器上的二方连续图案风格厚重、古朴、富有变化；汉代漆器上的二方连续图案在装饰上达到了很高的水平，细致、流畅；唐代唐草纹结构严谨，风格典雅、富丽等。另外，中国是一个拥有56个民族的多民族国家，各民族的服饰和用具在艺术装饰上各有不同，在装饰美化所用的二方连续图案也各有其传统特色，如广西的壮锦、四川的蜀锦、湘西苗族花带、土家族织锦，以及现代时装图案等。

装饰图案的连续性、重复性在视觉上形成强烈的节奏感和韵律美，具有虚实强弱、疏密轻重、起伏变化等视觉特点，这也是二方连续图案最大的特点。二方连续图案的基本构成骨架形式有垂直式、成角式、散点式、波纹式、折线式、一整二破式和综合式七种。

如图3-17所示，垂直式装饰图案构成具有非常明显的方向性，单位图案向上或向下垂直分布，有单纯向上或向下，也有向上向下混合搭配，基本骨架形式如图。这种骨架形式严肃、稳重，在应用时应注意单位图案间的联系，高低起伏、上下交错、以静求动。在元素选择时应注意元素本身的自然属性，如植物的生长普遍呈现向上的生长规律，而瓜果等有向下垂直的重力趋势，在尊重自然规律条件下的图案构成才能达到和谐的向上或向下的视觉感。

图3-17　垂直式装饰图案

如图3-18所示，成角式是以倾斜成角的线作为骨架进行连续的图案排列，单位图案左右倾斜或相互交叉，变化形式比较灵活，但要避免散乱，应注意空间与节奏的变化，其基本骨架形式如图。成角式连续图案适合表现动感较强的形象，或用于装饰倾斜走向的物品，但单位图案之间不能过近，动势过强容易造成不安定感，应注意要有一定的间隔和距离。

图3-18　成角式装饰图案

　　如图3-19所示，散点式是一个或多个单位图案按照上下或左右方向以相同距离重复排列构成的散点骨架形式，图中可见其基本骨架形式。单个图案的散点排列容易产生单调、缺乏韵律之感，而多个图案组成的散点式排列略显丰富，亦可通过调整图案间的位置、大小、颜色等变化加强或减弱整体纹样的节奏感、韵律感，散点式二方连续图案构成形式比较简单，适于制作，能够产生安定、稳重的视觉效果。

图3-19　散点式连续图案

　　如图3-20所示，波纹式连续图案是以波纹线作为骨架形式进行连续的图案，图中可见其基本骨架形式。常见波纹线为单波纹和双波纹两种，多用于装饰器物的边缘。波纹式连续图案犹如水中的波浪，灵动、连续、视觉感强，呈现舒展而奔放的动感，波纹起伏变化的大小影响着图案动感的强弱。在应用中图案的形象取材和组织手法应与波纹的起伏相谐调。

图3-20　波纹式连续图案

　　如图3-21所示，折线式是波纹式连续图案的演变形式，在动感起伏上不似波纹式优美流畅，而是棱角分明，以直线转折的变化为骨架。折线式图案构成形式具有刚健有力、结构严谨的特点，通过变化折线骨架夹角的大小，丰富折线式连续的装饰效果。

图3-21　折线式连续图案

如图3-22所示，一整二破式连续图案是在散点连续式的基础上将单位图案进行空间填补，呈现出一个完整形为主，两个非完整形为辅的组合单元图案重复进行排列的形式，图中可见其基本骨架形式。这种构成形式是在散点连续式的基础上增加了变化元素，使图案更加丰富、灵活、饱满。一整二破式连续图案在我国建筑装饰中运用普遍。

图3-22　一整二破式连续图案

如图3-23所示，综合式是将两种或多种构成形式结合起来，形成以一种骨架形式为主，其他骨架形式为辅的构成形式，如波线式与散点式结合、折线式与一整二破式结合等，综合式的连续形式在运用中要做到主次分明、层次丰富，处理好元素间的关系，避免混乱、呆板、无主次。综合式连续构成形式具有丰富、严谨、饱满等特点，装饰效果强。

图3-23　综合式连续图案

2) 四方连续装饰图案

四方连续装饰图案是以单位图案向上、下、左、右四个方向，反复排列而构成的连续性装饰图案。这种装饰图案节奏均匀，韵律统一，整体感强。由于图案呈四方重复排列，在装饰中多为辅助作用，用作底纹。适合于壁纸、地板、包装等装潢材料的装饰。四方连续图案的基本构成骨架形式有散点式、连缀式、重叠式三种。

(1)散点式。散点式是四方连续最常用的排列方法，单位图案排列均匀，又相互独立，就整体而言具有明显的密集性。多散点排列方向较自由，散点元素可单个，亦可多个，甚至几十个，在运用中有单点式散点排列、多点式散点排列。

如图3-24所示，单点式散点排列即为四方连续图案中，构成单元由一个散点元素构成，排列非常整齐，以致显得呆板。

多点式散点排列是在四方连续图案中，构成单元由两个或者多个散点元素构成，散点元素间通过大小的变化、方向的变化、色彩的变化等组合排列达到生动活泼、静中有动的视觉效果，其骨架形式如图3-25所示。在多点式散点排列中常用九格法安排散点的布局，如三点式散点是将单位面积划为九格每行每列定位一个元素，调整各元素的方向、大小等，再进行单位面积的重复排列。多点式散点排列在排列上应注意散点的大小、方向等变化，合理布局，有主有次、有强有弱、有疏有密，用格子法进行排列是一种行之有效的方法，但只能是

一个位置的参考，不能机械地搬用，要从整体效果考虑，做必要的调整，向上或向下、向左或向右移动散点，达到生动自然的效果。

图3-24　单点式散点排列　　　　　　　图3-25　多点式散点排列四方连续

03

　　(2)连缀式。连缀式是以几何形为组织单元通过上下、左右交错联结，相互穿插为基本骨架，单位图案在几何形中并不完整，当几何形按规律联结后图案才完整地呈现并连续起来。连缀式对纹样组织的严谨性要求较高，因此具有很强的整体性。如图3-26和图3-27所示，基本连缀式的构成骨骼有方形连缀式、菱形连缀式、波浪连缀式、阶梯连缀式四种。

　　方形连缀是在正方形或长方形空间内设计好图案元素的最佳放置角度，再把它切分成四个相等的方形，左右或上下交换位置，利用辅助图案填补连接互换后元素，使其消除单位图案的界线而产生联系，其基本骨架形式如图3-26所示。辅助图案注重上、下、左、右的联系，使图案穿插自然、疏密有序、富有美感。

图3-26　方形连缀式　　　　　　　图3-27　马王堆汉墓出土的烟色菱纹罗
　　　　　　　　　　　　　　　　　　　　　　　　　　（菱形连缀式）

　　菱形连缀是将菱形置于长方形内，以菱形边缘及对角线作为划分单位的边缘，以四个相同图形进行填充或以一个图形直接填充在菱形内的排列形式。菱形连缀排列形式能产生完整

的画面效果，元素间衔接规律自然，避免了凌乱。菱形式连缀制作简单，变化较为丰富，具有良好的装饰效果。

波浪连缀式是将圆形或椭圆形外轮廓的单位图案进行相互交错连续排列，形成隐约波浪状的骨架形式，或是利用波浪式骨骼组织单位图案的排列，形成连缀式的连续图案，其基本骨架形式如图3-28所示。波浪连缀式具有流畅的连贯性，图案灵活多变，曲线造型柔美自然。

图3-28　波浪连缀式

阶梯连缀式是以正方形、长方形、平行四边形或梯形等作为基本单位，上下错位排列，错位差度常见为1/2、1/3、1/4的高低起伏错位排列，其基本骨架形式如图3-29所示。这种排列灵活性和秩序感较明显，图案组织变化大，打破了常规单元图案的平铺直叙，形式感更强。

图3-29　阶梯连缀式

(3)重叠式。重叠式即为综合式四方连续装饰图案，是两种或多种形式混合运用的组织形式，如散点排列结合方形排列、散点排列结合阶梯排列等。重叠式混合排列能发挥各个排列形式的特点，通过对比、相互衬托，使图案显得丰富、充实，既有排列上的层次，又有纹样上的不同。在运用中通常以一种排列方式作为底纹，另一种排列方式作为浮纹，或者用几何图案结合自然图案排列。此外，以通过粗犷与细腻的技法、冷与暖的色调等变化，达到静中求动、动中有静的视觉对比，两者相互呼应，融为一体。如图3-30所示，重叠式是四方连续较复杂的构成形式，在运用时要避免过于烦琐，既要富有变化，又要谐调统一。

图3-30 重叠式

3) 环状连续装饰图案

如图3-31和图3-32所示，环状连续装饰图案常见为中心环绕与边缘环绕两种。中心环绕是将单位图案围绕圆心环绕排列的形式，呈中心对称；边缘环绕多用于装饰形体边缘，图案首尾相接，环状排列。环状连续装饰图案与二方连续装饰图案较为相似，都是按特定方向做重复排列，其区别在于二方连续装饰图案是无限延伸，而环状连续装饰图案需围绕所装饰形体，首尾相接，是一种有限连续的图案。

环状连续装饰图案的设计不像二方、四方连续装饰图案那样自由，因受到装饰形体的限制，在制作时首先要考虑单位图案的尺寸，以确保环状连续装饰图案在形体环绕时可以首尾相接，单位图案中每个元素需做到无缝衔接，因此，它对图案结构的严谨性要求更高。连续性装饰图案在造型设计中重点在于单位图案的设计与连续骨骼形式的选择，兼顾图案的布局编排、秩序与动态。但由于构图构成形式章法过于明确，重复排列规律过于呆板，在灵活度与韵律感上稍显不足。

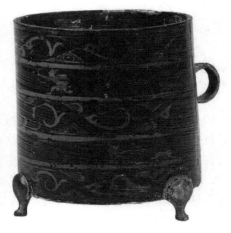

图3-31 中心环绕环状连续装饰图案

图3-32 彩绘狩猎纹漆樽(湖南博物馆藏)展开图

二、装饰造型的构图分类

单位图案的组合是装饰图案设计的基础，而构图形式的设计是装饰图案设计的支撑，一幅装饰图案设计的成功，首要条件就是合理的构图形式设计。构图形式就包括图案整体的透视关系、骨架结构配置等，简单来说就是将各元素、各单位图案按照一定形式组合起来构成画面，使画面能够清晰地表达设计者意图，达到装饰的效果并具有一定美感的规划形式。透视是艺术创作中非常重要的一种造型方法，科学地利用透视的规律能使形体在二维平面中表现三维的立体感、空间感。骨架结构是画面构图的基本形式，是画面要素的前后、左右、上下、高低、四方八面和大、小、主、宾及空间虚实等之间的关系安排，骨架结构的好坏直接关系到画面构图和整体效果的成功与否。装饰图案的构图形式在设计时并不是随心所欲的，合理的构图形式也是有规律可循的，我们需要把握其规律为我们的设计服务，从而达到图案的最佳效果。

常见构图形式有：格律式构图、平视式构图、立视式构图、散点式构图、组合式构图五种基本构图分类。

1. 格律式构图

格律式构图是以图案本身为视角的规律性构图的总称，包含垂直式、中心式、对角式、满幅式、对称式、均衡式、三角式、并置式、弧线式、比例式等构图基本形式。

1)垂直式

垂直式是垂直排列图案元素的构图形式，这种方式给人庄严有力、挺拔向上的视觉感受，如图3-33所示，通常通过设计构图元素的空间位置、高矮尺度等，表现画面的变化，在表现风景中尤为常见，如参天的大树、险峻的山壁、耸立的摩天大楼等，垂直式构图是加强画面形式感染力的重要手段。

图3-33　垂直式构图

2)中心式

如图3-34所示，中心式是将图案元素集中放置在画面的中心位置，将人的视线吸引到中心，从而达到画面主体突出、主次分明的效果，有稳定、强势、聚集、突出的视觉感受，但有时容易产生压迫、沉重的效果。

图3-34　中心式构图

3)对角式

如图3-35所示，对角式是以画面对角线或近似对角线作为画面主要的骨架线，这种布局在画面中能产生强烈的视觉冲击力，带有明确的方向性，强调画面视觉上的平衡，元素对比协调又具有均衡感。

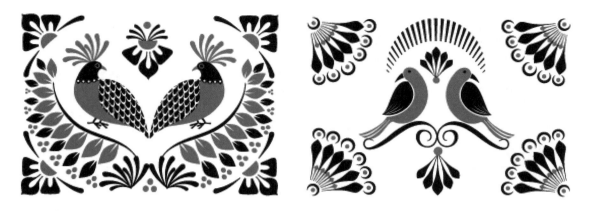

图3-35　对角式构图

4)满幅式

如图3-36和图3-37所示，满幅式是一种铺天盖地式的构图形式，是将画面图案元素放大或局部放大填充整个画面的方法，由此产生的视觉效果饱满、紧凑而充实，看似笨拙，却给人丰满、扩张的视觉感受。

03

图3-36　满幅式构图

图3-37　(满幅式)君幸酒云纹漆耳杯(湖南博物馆藏)

5)对称式

如图3-38所示，对称式的构图严谨有序，具有稳定的特点，但易产生呆板、缺少变化的视觉感受，在传统装饰图案中较为常见，多用于表现对称的物体或稳定的空间，构图饱满。

图3-38　对称式构图

6)均衡式

如图3-39所示，均衡式的构图布局是以画面垂直中线的左右图案元素为权衡，使左右达到视觉上的平衡感，而左右的图案元素可互不相同，区别于垂直对称式。此构图安排巧妙、稳定协调，避免了对称式的呆板，显得更加有趣。

图3-39　均衡式构图

7)三角式

如图3-40所示，三角式构图利用的是三角形的稳定布局，以三个视觉中心为主要位置布置图案元素。三点布局所围绕的三角形可以是正三角形、斜三角形甚至是倒三角形，三点位置的定位不同形成的视觉感受不同，例如正三角形的稳定镇静、倒三角形的聚集强势、斜三角形的灵活安定等。

图3-40 三角式构图

8)并置式

如图3-41所示，并置式构图是图案元素互不交叉平置于画面之上，相互间有较强的自由性和随意性，视角非常自由。

图3-41 并置式构图

9)弧线式

如图3-42所示，弧线式构图是以弧线为骨架结构线，营造活泼、动感与韵律的视觉感

受，常见的有S形构图、螺旋形构图等，是格律式构图中最富动感与张力的构图形式，同时弧线式构图能有效地营造画面空间感，使画面充满生命力。

图3-42　弧线式构图

10)比例式

比例式构图是在画面创作中把握人们的视觉习惯，利用数值规律进行位置、大小布局的构图形式，将主体置于视觉中心或通过对比突出主体，达到条理清晰的视觉秩序。常用的有黄金分割法、等差法、等比法等。

2．平视式构图

平视式构图是一种自由构图形式，它的构成方法是视点不集中，对所描绘的景物一律平视，只表现最能体现物象特征和姿态的一面，特别注意剪影效果，要求轮廓清晰，前后形象和景物不重叠。如图3-43所示，是一种平静、稳定、舒适、安宁的构图形式，常见有三种方式：平构式、水平式、平行式。

1)平构式

平构式是纯二维的平面构成，注重画面的区域分割，而完全不受透视规律的限制，画面所有元素都处于视线上的平面化构图。类似剪影效果，注重轮廓，简练单纯。

2)水平式

水平式是以水平线为画面主要骨架，画面主导线均为水平方向，是在平构式的基础上增强了秩序感，使画面更加安定，一目了然。

3)平行式

平行式利用的是平行透视的视角，是在水平式的基础上添加了前后的空间感，是非写实绘画的一种透视方法，画面元素没有焦点，层层叠进，通过上下、大小表现空间，元素之间不重叠不交叉，均处于平行状态，具有很强的延伸感。

图3-43 平视式构图

3．立视式构图

如图3-44所示，立视式构图的特点是前景不挡后景，景物可以上下、左右无限延伸，也是一种具有浪漫主义色彩和中国特色的构图形式。它描绘事物不仅可以做到具体、详细，而且可以使场面宏大，中国传统绘画常常采用这种构图形式。

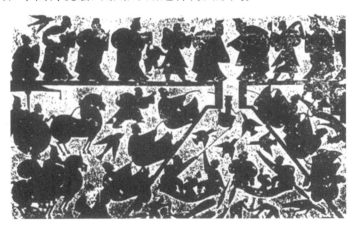

图3-44 泗水捞鼎·汉画像石拓片

4．散点式构图

散点式构图是由平视式构图演变而来的，是将平视式的延伸具象化，这种方法源于中国传统绘画，是具有民族特色的一种透视法——散点透视。文艺复兴后的欧洲将严谨的透视学原理运用于绘画、构图，利用透视原理在二维平面的纸面表现三维的纵深空间。

而在中国，散点式绘画、构图依然被延续，"步步有景""景随人移"，咫尺之间可画千里河山，以"前不挡后""多视点"等手法自由组合构图。对于观察者，散点透视法是以

活动的视点观察景物，观察者的视点并不是固定在一个点上，而是可以自由移动，上、下、左、右随意变化，其位置也可以升高、下降，或向两端不定点地移动。多视域的迂回连贯形成一览无余的立体化画面视觉效果。散点式构图可将平视法、俯视法、仰视法等共用。

5．组合式构图

组合式构图是将两种或多种构图形式的骨架线相结合作为画面构图骨架的构图方式，组合式构图的画面更加灵活多变，约束较少，能充分表现主题，画面富有张力和趣味性。

三、装饰造型形式美

"美"是美学研究的中心范畴。在人类社会的发展史和现实社会生活中，美具有重要的地位和作用。形式美是美学研究重要的一部分，广义的形式美是指美的事物的外在形式所具有的相对独立的审美特性，表现为具体的美的形式。狭义的形式美是指构成事物外形的物质材料的自然属性，如色彩、线条、形体、声音等，以及它们的组合规律，如整齐、比例、对称、均衡、反复、节奏、多样的统一等所呈现出来的审美特性，它是将客观事物的美由具体的内容中抽离出来，随着社会生活的不断演变，人们逐步总结归纳出来的具有独立审美价值的组合规律及符号体系，既不直接显示具体内容而又具有一定审美特征。我们通常所指的形式美，主要是指狭义的形式美，即相对抽象的形式美。

1．重复与近似

重复是装饰图案造型设计中非常常见的一种法则，如图3-45所示，它指在画面中同一图案元素反复出现，即同一元素或同一单元图案以相同方式多次出现的方式，在前面介绍的中国传统图案中的二方连续、四方连续就是运用重复的手法。重复法则能使图案形象进一步强化，加深印象，展现力度美、秩序美、和谐美，在装饰语言中具有很强的生命力，如建筑的窗格、地面的瓷砖、花朵的花瓣、动物的脚印等。

图3-45　重复与近似

近似是相似元素的对比排列，在运用中常与重复手法搭配使用，使画面既能产生整齐规律的秩序感又能形成变化渐变的生动感。元素的近似有多个方面，如形状、位置、方向、大小、远近、疏密、色彩等。

2．节奏与韵律

　　节奏与韵律源于音乐和诗歌中的术语，是版面构成设计常用的手法。在画面中连续的、规律的变化构成连贯的有序整体，形成一种节奏，如图案中元素的长、短、疏、密、聚、散等的变化通过组织形成如音乐般的节拍感，这种重复的律动感又如诗词一般的抑、扬、顿、挫，似音乐中优美的旋律。节奏在一定程度上具有机械的美感，而韵律则是在节奏中进行变化，从而产生情调与意境美。节奏是韵律的特征，韵律是节奏的深化。

　　节奏有强弱、快慢之别，画面有疏密、大小、虚实之分。节奏是形成画面视觉秩序的重要手段，如图3-46和图3-47所示，不断重复出现的视觉元素形成了具有方向性和连续性的视觉秩序，从而形成了视觉上的节奏感，韵律是符合人们感官舒适要求的节奏，通常人们喜欢连续、交替、起伏等的规律变化，这就是韵律。

图3-46　节奏与韵律　现代装饰图案

图3-47　节奏与韵律　中国传统装饰图案

3．对称与均衡

　　对称与均衡是构图组合形式最普通的法则，是实现画面平衡的手法，在视觉上营造一种稳定感、静止感。对称是指以中轴线或中心点为参照，画面中图案元素的大小、方向、形状、色彩、排列等具有一一对应的关系，对称就像天平，两边是等形、同量的平衡。形成整齐、稳定、庄严、统一、安定、和谐的整体美。自然界生物体的常态通常都是基本对称的，比如我们人类，对称的人体、端正的五官，这种对称感早已深入人心，因此对对称的事物自然地产生好感，这就是对称的均齐、协调之美。如图3-48和图3-49所示，对称可以分为绝对对称、相对对称。绝对对称表现为对称部分完全一致，相对对称则是在结构类型上对称，而局部是有变化的。

　　绝对对称又称完全对称或均齐对称，是完全的同形、同量、同结构的形式，在视觉效果上构成稳定，产生庄重、沉静等审美体验，这是一种最原始的构成要素。如建筑中左右对称的廊柱、实物与水中的倒影、镜子中对应的自己。

　　严格来说，绝对对称的物体在客观世界中是不存在的，如我们人类，看似左右对称，但并不是完全对称的，比如两只眼睛不一样大小，两只胳膊也不一样粗细。绝对对称在规律性上特别突出，但不免显得呆板，因此在设计作品中通常用到的是相对对称。相对对称因对称方式不同，又可分为近似对称与反转对称(见图3-50)等。近似对称是不完全同形、同量，局部结构稍有变化的对称图形，在稳定的均齐中存在丰富的变化与趣味，如传统的门前对联、相对的石狮等。反转对称犹如太极图，虽同形、同量，但方向相反，这种对称对比强烈，有静中含动之势，富有张力。

图3-48　绝对对称

图3-49　相对对称

图3-50　反转对称

均衡与对称有着密切的联系，可以说是对称的一种变形。均衡是等量但不同形的构成形式，是视觉上的平衡。如图3-51所示，在画面中图案元素的面积、形态、色彩等并不一定相等，但每个元素通过彼此的对比、位置的对应、方向的雷同等关系达到在整个画面中互相牵制、互相平衡，形成一种静中有动、动中有静的效果，呈现出变化丰富的动态美。均衡是审美的基本原则，视觉上的均衡有致才能使人感觉到画面的美感。均衡在应用中常分为绝对均衡与相对均衡。绝对均衡是画面中构成元素视觉上的平衡；而相对均衡是借助人们的联想，通过心理暗示或提示，使人在心理上产生的动态平衡感。

图3-51　对称与均衡

提示

　　对称的事物都是均衡的，而均衡的事物都存在对称的意识。对称与均衡是可以相互转化的，对称的构成通过适当调整部分变化就呈现均衡的效果，均衡的构成通过对应点的增多能逐步形成对称的视觉心理。在实际的装饰图案设计中，均衡比对称更有变化的空间和形式，更容易产生新的艺术效果。

4．对比与协调

　　对比与协调是画面构成中营造变化、突出主体、加强效果的重要手段。对比是画面中图案元素间寻求异同的手法，是对形象特征的强调，意味着对立、矛盾、差别与衬托，通过图案元素的大小、长短、主次、疏密、粗细、动静、明暗、曲直、虚实、刚柔等之间的比较形成视觉上的张力，产生强烈的视觉效果，给人强烈、清晰、肯定、明朗的动感与美感。其次，在装饰造型设计中还有面积的对比、质感的对比、图文的对比、形态的对比、色彩的对比等。

　　协调是画面中图案元素的相互关系，是构成画面的舒适感、柔和感的构成手法，在设计中与对比配合产生和谐的美感。通常表现为大小的协调、形状的协调、色彩的协调、格调的协调等。

对比与协调是相互作用、不可分割的，在画面中，对比使视觉元素彼此衬托相互独立，这时为防止各元素"各自为政"出现零散的局面，便需要寻求彼此间的相互关系，将各元素串联起来组成整体，这就是调和的作用。

5. 比例与尺度

古希腊毕达哥拉斯学派认为"美是和谐与比例"，在装饰造型设计中比例与尺度法则是画面分割布局的重要依据。对于比例关系的审视，通常属于无意识的思维，在人类审美过程中往往受到这种有意识、无意识的思维模式的影响，虽然不被自己察觉，但确实很多情况下支配着人们的判断，影响着人们的审美感受。比例与尺度是在视觉规律基础上制定的符合受众审美心理的画面元素位置布局法则，它是将画面整体与局部的比例、次序表现出来，从而实现整体的和谐美。装饰造型设计的比例关系不像数学比例那样明确与机械，它往往随着人的不同心理经验而有所变化，围绕数理关系上下波动，并不具有精确的比例关系。比例与尺度在装饰造型设计中运用较多的有渐变比例与视点比例。

渐变比例是数字性的渐变趋势，在数学中被称为等差数列、等比数列、平方数列等，在构成中通过大小比例变化、长短比例变化、曲直比例变化等调节位置布局。

视点比例是前人在研究视觉规律的基础上总结得出，包括黄金分割律、三七律、九宫律等。黄金分割律是公元前6世纪古希腊数学家毕达哥拉斯发现的，后来被柏拉图称为黄金分割，就是在任意一条线段上取一点，将该线段分割成两段，两段的长度比例等于整段与长段的长度比例，比值都为1:0.618。意大利画家达·芬奇在人体解剖研究中发现该比例与人体结构比例完全一致，即身体相邻的每一部分之间的比例都成黄金分割比。人类是最熟悉自己的，人体美是人类最高的审美标准，因此，凡是与人体比例相似的构造都会觉得十分协调与赏心悦目，这种审美心理逐渐体现在了视觉审美上，形成视觉审美规律，对应地便作为了一种重要的形式美法则，以严格的比例性、艺术性、和谐性，成为世代相传的蕴藏着丰富美学价值的审美规律而传承下来。三七律是中国画中的章法布局，与西方的黄金分割律有异曲同工之妙，是将画面按三七开比例进行分配，竖构图时上面占三分，下面占七分，或上面占七分，下面占三分；若是横构图时，左面占三分，右面占七分，或左面占七分，右面占三分。这种布局避免了平分的呆板、靠边的失衡，成为最佳的布局比例关系。九宫律最早是天文学家定位星空的布局方式，后来参照这种布局逐步演变成绘画中版面分割的网格线及布局次序的一种规律。

6. 虚实与留白

空间在二维画面中通常有两种解释，即画面的实际范围和画面中视觉上感受的空间。画面的实际范围很好理解，就是画面的画幅区域、尺寸。视觉上感受的空间即我们所说的在二维中表现的三维空间，通过透视、虚实等表现技法使受众产生视觉上的空间错觉。如图3-52所示，在装饰图案造型设计中空间通常以虚实进行表现，"实"为强有力的图案元素实体，"虚"便是指负形，画面中的留白或视觉吸引力非常弱的图案元素。以"虚"衬"实"是装饰造型设计中虚实关系的主旨，留白则是"虚"表现的特殊手法。

图3-52　虚实与留白

在装饰造型画面中，图案视觉元素点、线、面、文字、色彩块面等都为实体，具有实体、紧张、密集、前进的视觉感受，但图案元素的存在感需要有空间的衬托才能体现出来，这就需要"底"为支撑、为衬托，这个"底"便是"虚"，是画面的负形或弱势元素，给人轻松、舒适、有序的视觉感受。在中国传统美学中强调的"形得之于形外"与"计白当黑"等就是以"虚""实"结合的表现技法，在中国画论中"密不透风，疏可跑马"的理念，对"虚"的表现可谓做到了淋漓尽致，留白的处理一方面有效地衬托出画面的主要元素，另一方面为受众视觉上留下了合理的休息区，能为受众带来很好的审美体验。

7. 变化与统一

变化与统一是造型艺术的基本原则，是一幅优秀作品应具备的最基本条件，是构成图案形式美法则中最基本、最重要的法则之一，点、线、面、形、色彩与肌理等是构成画面的基本元素，它们通过组合构成一个整体，变化是寻求各元素间的个性与差别，使画面具有生动、自然、活泼的生命力，统一则是寻求各元素间的共性和内在联系，使画面整体更协调、层次更有序、主体更突出。变化与统一两者是相互影响、相互制约的，合理的、恰当的变化与统一是画面完整、协调、舒适的前提，是增强画面视觉效果的重要手段，有变化无统一，画面将杂乱无章，相互排斥，有统一无变化，画面将单调乏味，缺少生命力。

在装饰造型设计中，变化可以做到无处不在：形状有大有小、布局有疏有密、角度有偏有正、姿态有动有静、调子有冷有暖、颜色有明有暗、色彩有浓有淡、格调有素有艳等，多样的变化但需要恰到好处，才能产生丰富多彩和其味无穷的效果，因此，要善于发现和利用元素间的个性与差别。变化在装饰造型设计中通常可以归纳为：①空间变化，包括空间大小、疏密、虚实等；②方向变化，同向或反向等；③色彩变化，冷暖、明暗、互补、纯度等；④姿态变化，动与静、动中有静、静中有动；⑤形象变化，形与量的异同等；⑥质感变化，软与硬、光滑与粗糙等。

如图3-53所示，统一是在千差万别的变化中寻找元素间的相同之处，使画面和谐统一，统一并不是一味地追求相等或相似，它是通过取元素的部分共性加以组织，使其产生联系，形成条理与规律，达到和谐的效果。与变化相对，产生变化的方面同样可以作为统一的方面。例如：①形象统一，当诸多元素形象各异时，求得形象的一致性和协调性；②方向统一，当元素形态杂乱无章时，可通过统一方向，形成秩序，达到调和；③色彩统一，在色彩运用中以色系为调和可以达到统一的效果，如暖色系、冷色系、同类色、近似色等，金、

银、黑、白、灰在色彩运用中也是调和统一的重要手法；④表现语言统一，装饰语言和表现方法的一致也是画面整体的重要表现；⑤基调统一，通过情调、意境的把握，利用特定的色彩、风格，达到基调的统一。

图3-53　变化与统一

> **提示**
>
> 质感、虚实等手法均可作为调和统一的方式。陈之佛先生所说，要"乱中见整，平中求奇"，要在变化之中求统一，在统一之中有变化。变化与统一是相互对立而又相互依存的统一体，缺一不可，一幅装饰图案设计作品，既要有丰富的变化，又要有内在的、统一的联系，动中有静，静中有动；刚中有柔，柔中有刚；冷中有暖，暖中有冷。在整体统一中，两者相互补充、相互利用，内容充实而丰富。

四、装饰造型与格式塔心理学

构图形式我们已经从图案的组织形式、基本构图方式、构图中的形式美规则三个方面进行了阐述，可以发现，都是以画面本身的构成为出发点进行的布局研究，但设计艺术活动是双向的信息传播过程，设计者的思维通过图案化表现，进行艺术装饰，而受众通过视觉认

知理解设计者的意图，感受被装饰物所展现的艺术美感。那么，受众是否能通过视觉的认知正确地、完整地理解设计者的意图呢？这就涉及设计活动的另一方面，那就是受众的视觉认知规律，设计者设计的作品要被大众理解和接受，不能单凭个人的意识，需要建立在大众认知规律之上，才能达到装饰的目的，传达艺术审美信息。视觉认知受到诸多因素的影响，在此无法——解说，但就装饰造型构成而言，对视觉认知的构成规律前人做出了相当深入的研究，并提出了相对完整的理论，最具代表性的便是格式塔心理学体系中的知觉组织法则，又称为格式塔组织法则。

1.格式塔心理组织法则

格式塔心理学，又称完形心理学，是西方现代心理学的主要学派之一，1912年诞生于德国，后在美国得到进一步发展。格式塔即Gestalt德文英译，是整体、形式、结构的意思，指完形的概念。20世纪30年代后，格式塔理论被应用到美学中，与认知心理的各个过程相结合，促进了具有格式塔倾向的美学研究。主要代表人物有惠特海默、苛勒、考夫卡等。格式塔理心理学述及了这样一个观念，即人们的审美观对整体与和谐具有一种基本的要求。简单地说，视觉形象首先是作为统一的整体被认知的，而后才以部分的形式被认知，也就是说，我们先"看见"一个构图的整体，然后才"看见"组成这一构图整体的各个部分。

格式塔学派在通过一系列的实验验证后，提出了格式塔组织法则，即知觉组织法则，它说明了知觉主体是按怎样的形式指导经验材料组织成有意义的整体。主要组织法则有：图形与背景、封闭原则、邻近原则、相似原则、连续原则、同向原则、简单原则、图形化原则等。

1)图形与背景

在视觉认知过程中我们习惯将有鲜明轮廓的形象实体定义为图形，而将形体间的虚体留白定义为背景，对图形起衬托作用，在设计中背景往往被忽略，但在视觉认知中，图形与背景同等重要，图形与背景是相互依存、相互衬托、相互转化的。如图3-54所示，在设计中负形的处理也能使虚体在视觉感知中转化为图案的实体，而原来的图形将退居其后转化为背景。

图3-54　图形与背景

2)封闭原则

在视觉感知中，人们会无意识地补全图形的缺口，使其完整、封闭，将各部分联系起来，视作一个整体，因此如图3-55所示，在设计中可以利用封闭原则对需强调的部分进行残缺处理，达到吸引注意的效果。

图3-55　封闭

3)邻近原则

如图3-56所示，当视觉对象在空间或时间上相互邻近时，我们会将邻近的对象视为一个整体，对象间的边缘越接近，整体感越强。在装饰造型设计中，我们可以利用邻近原则将不同元素进行集群配置，使画面更有秩序。

图3-56　邻近

4)相似原则

如图3-57所示，视觉感知过程中，我们对相似的形状、色彩、大小、角度等元素会产生有意识的分类，将相似元素感知为一个整体。在画面处理中将元素间的某一属性进行统一处理，能使元素被共同感知，达到整体的效果。

图3-57　相似

5)连续原则

如图3-58所示，视觉上我们习惯将连续的或连接平滑的对象看作一个整体，在重叠图案的形体和空间处理中，利用连续原则能达到很好的效果。

图3-58　连续

6)同向原则

如图3-59所示，有着相同方向的图案元素会形成同向的运动趋势，在视觉上相同方向的元素或共同移动的部分会被感知为一个整体。

图3-59　同向

7)简单原则

如图3-60和图3-61所示，在视觉感知过程中，简单的形象往往被首先感知，对称、规则、平滑的简单图形等趋于组成整体。熟悉、常见的形象体会被优先感知。

图3-60　中国青铜器上鱼的图案

03

图3-61　简单

8)图形化原则

如图3-62所示，在对元素进行视觉感知时，受众会进行主动联想，将图像完整化、具体化，将不完全、无意义的图形，看作一个有意义、完整的图形，通过联系构成我们所熟悉的事物。

图3-62　图形化

2．视觉场论

格式塔心理学派在研究心理事件时将物理学"场"的概念引入心理学领域，提出视觉场的概念，广义的"视觉场"是指物理现实所在位置及"受众"通过视觉可感受到的空间范围；狭义的"视觉场"主要是指物理现实内视觉形式元素安排的空间。考夫卡认为：视觉场决定物体的被感知，一个物体被受众感知，是由它与"场"的状态所决定的，不同而各自独立的视觉元素如形态、色彩、空间和形式等之间相互关联，彼此吸引或彼此排斥中形成的完整形象，即视觉的感知形象；观察者知觉现实的观念称作心理场，被知觉的现实称作物理场。勒温在研究心理学中提出矢量的概念，指出"人与一定对象间会产生有方向的吸引力或排斥力，吸引力会使人趋向目标，排斥力使人背离目标，当两个矢量之间力量相等时，它们之间的作用即为冲突"。由此我们可以知道，人们在对事物做视觉感知时，会受到物理现实与心理环境的影响，即物理场与心理场。

在装饰造型设计中，通过理解受众认知心理的过程，加以控制，可以有效地传递设计

信息及审美观念。在此，我们通过视觉实验来理解视觉认知过程中视觉场"力"的存在及作用，从而在设计中加以利用，达到设计审美的有效传递。如图3-63所示，图中2与1在视觉上存在吸力，相互靠拢并在水平面上静止；3在视觉上具有很强的下坠力；4具有向下与向右两种力；5趋向静止；6呈现向右下方滑动；7具有向上的力。

图3-63　视觉实验

第二节　装饰造型构成元素

现代艺术设计中，元素的运用多种多样，概括起来不外乎点、线、面三种形态。点、线、面是构成视觉空间的基本元素，也是装饰造型设计中最重要的构成元素，是组织画面、表述内容的主要语言，三种元素相互结合、相互转换，互相影响、互相依赖、互相作用，构成了丰富多彩的设计形式。可以说画面的构成设计，实质上也就是点、线、面三者的组合处理，无论如何复杂的画面，都可以抽象、概括地归纳成点、线、面三者彼此间的构成关系。在设计中，既要保持点、线、面的独立性，又要体现三者之间互衬、对比、协调的空间关系，从而达到丰富装饰图案的视觉效果。一幅装饰作品要想通过视觉传达打动人们情感、感染人们思想、作用于人们心理、给人美的享受，同时又能传达准确的主题信息，就必须经营好画面中点、线、面三者的关系。

一、装饰造型中的点

《辞海》中，点是细小痕迹的意思，在造型设计中，点是最小的元素形式，是最基本的造型要素，是最简洁的形，在装饰图案设计中是不可忽视的要素，起着非常重要的作用，是构成一切形态的基础。

1.点的形态

在几何学中，点为位置，没有大小、方向和面积，不具有上下左右的连接性与方向性，如图3-64所示，但在设计的概念中，点可以有不同的形态，有方有圆，可以是简单的、复杂

的，可以是规则形，甚至可以是不规则形，点是一切形态的基础，并具有大小、形状、色彩、肌理等元素特征。

图3-64　点的大小、方向、位置和面积

1)点的形状

点是无限的，是相对而言的，不管大小，不论形状，其表现是多样的，一个较小的形象即可称为"点"，它可以是单个字母、抽象的标志、符号、小幅的图片或者是其他任何具有相似特征的版面元素，可以是具象的，也可以是抽象的。事实上，点能够想象成无比多样的形状，它的圆形可能带有锯齿状的边，可以近似其他的几何形或最终是不规则的形状，它可以点成近似三角形，或可以根据需要改变成一个相对稳定的正方形，如果它有锯齿状的边，那这种锯齿边可大可小，相互间各有联系。在这里要想做出任何限定都是不可能的，因为点的范围是无限的。但当点的面积渐渐增大时，就具有了面的性质，因此，点的形态是不确定的。

小贴士

抽象派艺术大师康定斯基在《点、线、面——抽象艺术的基础》一书中提到从抽象的角度，或按人们想象的情景来看，典型的点是小而圆的，实际上是一个典型的小圆圈。但就像它的大小比例一样，它的轮廓也是相对的。

2)点的布局

点在画面中通过大小、疏密、聚散、连接、重叠等方式进行排列，可以表现图形的明暗、虚实、远近、层次等，使画面丰富、有序，增添装饰效果。点的排列有规则与不规则两种形式，不规则的点通过大小、位置、形状等的自由多变，不规律的散布画面，形成自由的效果。

如图3-65所示，规则的点的排列是相同大小、相似形状的点按照某种规则进行的有序排列，通常表现为两种形态：成线，当点以某种方向做间隔排列时，在视觉认知上被感知为一条线，点排列的间距越小、方向性越明确，线的形态越明显，点与点之间的距离相近形成实线，距离相离形成虚线；成面，当点以密集的形式均匀散布成块面时，视觉上将感知为一个面，点的散布越密，面的感觉越强。

图3-65　点的大小、位置、疏密

2．点的装饰语境

点在装饰造型设计中可以是画龙点睛之"点"，构成画面的视觉中心，也可以起到填补画面空缺、平衡画面布局、点缀和活跃画面气氛、营造画面动势等装饰功能。不同的点、不同位置的点给人不同的视觉感受，可以表达出不同的内涵。

1)点位于几何中心

当点的位置位于画面几何中心时，画面张力均等，上下、左右的空间对称，呈现稳定、庄重的视觉感受，有稳定画面的效果。如图3-66所示，点对画面有着巨大的凝聚力，但若处理不当，将会使画面显得呆板，视觉受到阻碍。

2)点位于视觉中心

如图3-67所示，当点的位置位于画面视觉中心时，往往属于画面的点睛之"点"，视觉上产生凝聚力，画面平衡、舒适、层次分明。

图3-66　点位于几何中心

图3-67　点位于视觉中心

3)点位于四周

当点的位置位于画面四周时，若位置靠近中心，则会产生向心移动趋势，若位置靠近边缘，则会有离心的动感，位置靠上有上升的趋势，位置靠下会有下沉的感受。

4)点作为主体

当点作为画面的主体时，往往以符号或标志的形象占据画面的主要位置，形成强大的凝聚力，产生稳定、紧张、吸引视线的效果。

5)点作为修饰

当点作为画面的修饰时，或有序或自由地分布于画面中，点与点、点与画面其他元素产生对比，形成互动，起到点缀、活跃画面的作用，有序有规律的排列还能形成动感、节奏感和韵律感。当画面失去平衡时，点能起到强有力的调节作用，就像杆秤的秤砣，平衡版面，填补空间。如图3-68和图3-69所示，在装饰图案造型设计中，设计师需要理解点的原理和作用，并熟练运用点，将画面中的文字、符号或小图形进行合理的组合，使画面形象更突出、更醒目。

图3-68 点作为修饰的图案

图3-69 吴冠中作品

二、装饰造型中的线

线是人类最古老的造型艺术语言，是点移动的轨迹。几何学定义中，线具有位置、长度、形状、方向的属性，而不具备宽度与厚度。在装饰造型设计中，线可以用来表现物象的形体、动态、结构和纹饰，描绘形象结构、丰富形象层次、分割形象块面，利用疏密关系的处理表现画面的黑白、利用曲直变化形成动与静的趋势、利用粗细的变化体现形象的强弱。

1. 线的形态

线是装饰造型设计中的基本元素，是无数点的构成，点的移动方式与移动速度不同，形成线的不同形态，线有直有曲、有粗有细、有刚有柔、有动有静、有虚有实、有断有续、有

浑厚有细腻，甚至多种形态集于一体，不同的线会产生不同的效果，给人带来不同的心理感受。如图3-70所示，横线具有稳定感；竖线肃穆、庄重、明确、简洁、锐利；斜线不稳定，具有动感；实线具有明确感；虚线有启示感；焦点线有透视感。如图3-71所示，交叉线有紧张感；粗的直线清晰、单纯、刚健、有力，具有男性的刚性与固执感。如图3-72所示，细的曲线给人以轻柔、优雅、婉转、流畅、舒适感，易构成和谐的韵律感与浓郁的装饰感，具有女性娇柔感等。

　　其次，线在表现形式上有均匀线、抖动线、顿挫线、复合线等。均匀线，一种粗细均匀、挺拔有力、无明显的起笔收笔痕迹的线，线条流畅自如，均匀整齐，具有规整之美；抖动线，一种具有自然的起伏、凹凸、粗细、顿挫、波动的线，自然生动、富于个性，既有变化又有整体线型的特征；顿挫线，一种讲究起笔落笔，用笔有急有缓，有轻有重的线，笔力顿挫，刚劲有力，富有动态感；复合线，一种由两条或两条以上、不同粗细的线复合而成的线，或一粗一细，或两粗一细等，在传统图案的表现中又称"文武线"，用以表现图案，加强图案的视觉印象，充分发挥线的表现力等。

提示

　　当相同粗细的线以等间隔排列时，就构成了面，线与线之间的间隔越小，面的感觉越强烈，间隔越大，面的形态越弱，直至失去面的感觉。当线由疏渐密或由密渐疏排列时，形成的面便具有了明暗渐变的空间感、虚实感，有着划分空间层次的作用。

03

图3-70　线的形态

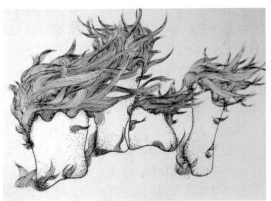

图3-71 错杂感的弧线　　　　　　　　　　　图3-72 韵律感的曲线

图例解析

以上两幅图是以树为题材，运用了不同形式感的线条表现，所塑造的艺术造型给人截然不同的感觉。两幅图均用线条表现树的枝干，树干用流畅的线条概括出轮廓，中间以留白处理，以形成枝与干的繁简对比、疏密对比。不同点在于图3-71中树枝的表现采用了具有错杂感的弧线来表现，这些交叉线略带弧形，相互交叉使之产生顿挫感，整个画面看起来如同冬日的一景，犹如北风呼啸而过后的挺拔。图3-72中树枝的表现采用了柔软具有韵律感的曲线来表现，线条之间穿插叠压，变化丰富，整个画面看起来有如春风吹拂过，飘逸柔和。

2．线的装饰语境

"用线造型，以线立骨"早已在中国绘画中形成了固有的模式，不论是原始社会的符号还是现代社会的文字、图形，都以线来表现。线既可单独作为一种装饰语言，也可以与其他元素共同构成画面，在装饰造型设计中，线可以表示方向、长短、位置、形状，甚至质量和情绪，它不仅是表现物象的抽象化手段，而且其本身就具有很强的造型与表现力，线的疏密交错、长短曲折、虚实层叠能在画面中营造节奏与韵律美，线条的联系和排列能将画面纷繁杂乱的元素条理化、规律化、具体化。此外，我们还可以通过线条的组织创造描绘形象图案的肌理和阴影，增强装饰性的效果等。

线在装饰造型设计语境中，主要表现为对元素的强调及约束和对版面的分割。

1）线的强调与约束

与点的聚集、位置的强调不同，线强调的是外形与方向，线是让物象显现的直接元素，通过对物象边缘轮廓的描绘，元素的形象能被迅速感知，达到明确的效果。细细的线使画面清晰、精致，粗饰的线使画面浑厚、充实，粗细的结合能增强画面的形式感，使画面层次分明。如图3-73所示，线在画面中具有伸延、指引的动态效果，线的走势是对方向的暗示，当多个线条的趋向集中于某一点或某一个方位时，画面中这方向则被强调。但线对形体起到突显强调时，也对形态产生了约束，将形与形分离开来，使空间形成封闭。

图3-73　线的强调与约束

2)线的分割

　　线具有分割、组合空间，点缀画面，平衡画面的作用，在对画面进行分割中有规律性的和无规律性的分割，详细的可分为直线分割、弧线分割、平行线分割、垂直与水平线分割、放射状分割、自由分割等。在装饰图案造型设计中，如图3-74所示，线在强调形体的同时将画面分割成了若干空间，我们需要注意空间的内在联系，注意画面的主次关系、呼应关系和形式关系，使空间整体和谐，形成良好的视觉秩序感。

　　在视觉传达设计中不同性质和种类的线，表现的视觉情感性格丰富多变，不同的线代表着不同的意念和情态，合理地利用直线和曲线是丰富画面不可缺少的表现手法，在设计中，我们要根据表达意念的不同选择不同的线型，从而实现高度的情感表现。

图3-74　线的分割

三、装饰造型中的面

　　点的放大与密集或线的重复密集移动就形成了面，面是画面构成中占据比例最大的基本元素，面有大小、长度、宽度、位置、方向等属性，但不具备厚度的属性。概括地说，画面中除了点与线，就都属于面，因此，面在画面中显得十分重要。

1．面的形态

面也称为"形"，在空间上占据的面积最多，比点、线更加具有视觉冲击力，在装饰造型设计中占据主导地位。面可以分为规则的几何形和不规则的自由形两大类，规则几何形空间形态清晰，视觉传达效果显著，具有理性美；而自由形多变、无规律、无限定，具有自由随性美。规则的几何形又可以分为几何直线面和几何曲线面两种，几何直线面有三角形、方形、梯形、多边形等，直线面刚硬、有力、具有男性化的特征；几何曲线面有圆形、环形、扇形等，柔和、动感、具有女性化的特征。自由形也指自然形，它给人舒畅、和谐、自然、古朴的感觉，是自然形成的形体。面在装饰造型设计中有大小与虚实、位置关系等形态。

1）面的大小和虚实

面的大小与虚实在视觉上给人以不同的感受，面积大的面给人扩张感，面积小的面，给人向心感，实的面充实饱满，虚的面轻松自然。在画面中，实的面，也称为积极的面，可以是色块、图片、符号甚至可以是字母等。虚的面，也称为消极的面，是版面背景或是画面留白。面的虚实对比使画面产生层次美感，同时能营造透视的空间感。但是，画面中面的虚实只是一个相对的概念。

2）面的位置关系

在画面中，不仅画面本身是一个面，画面里面也是由多个面通过组织、排列，共同支撑起来的。面与面的位置关系构成了画面局部的视觉感受与层次空间，或紧密或疏松，或突显或反衬。通常面与面的位置关系有并置、结合、叠压与透叠：并置是形与形之间存在一定距离，遥相呼应，给人对峙的感觉，起到平衡的作用，但层次感不强，在运用中要注意面与面之间的疏密，太稀疏显得松散，太紧密显得紧张；结合是两个或者两个以上较小的形状在彼此结合后形成较大的新的形状，新的形状形态丰富，视觉吸引力强，如图3-75所示；叠压是形与形之间相互叠压的形态，上下关系很明确，有明显的层次感；透叠是形与形相互交叠后，形成交织的视觉效果，形体既独立又融合，穿插的形式有着炫目的感觉。

图3-75　面的位置

2．面的装饰语境

在各种形态中，面是最富于变化的视觉要素，面的表现形式比线更丰富、更多样，包

含了各种色彩、图形、文字、肌理等方面的变化，面是形的一种具体表达，在视觉上有一定的重量感，在视觉强度上要比点、线感觉强烈得多，具有鲜明、强烈的个性特点。面是多样的，并非单纯的形体，在造型设计中，点或线的密集或扩充形成面，点与线的特性被削弱，而点或线形成的面占据了画面主导位置，从局部看，点或线的特征仍然具备，但整体观察，点或线已面化，具有了新的特征。

　　如图3-76所示，在装饰图案造型设计中，面是对对象形体的归纳，或规则，或写实，利用面的明暗、大小、形状变化构成画面的整体节奏，以面为主体的装饰设计视觉效果强烈，浓重而粗犷。其次，面可以塑造动感的画面，表现繁杂与简洁、明确与混沌的不同效果，具有平衡、丰富空间层次、烘托和深化主题的作用。

图3-76　点线面的装饰图案(1)

　　在有限的空间中，小的是点、大的是面，点移动成线、线移动成面，点、线、面在装饰造型设计中的关系是相对产生的，它们相互依存、相互作用。点、线、面的综合运用，可以充分发挥出点的含蓄、细腻，线的飘逸、优雅，面的强烈、粗犷等各元素的不同表现特征，具有多样的变化和丰富的表现力。如图3-77所示，我们常以点定位、以线分割，以面为格局，在对比中协调，相互映衬，巧妙运用和合理安排，并按照形式美法则把握整体的和谐，使画面更为理性、生动，更具美感。

图3-77　点线面的装饰图案(2)

提示

　　同时我们还要注意强调点、线、面在画面中所占的比例关系，若三者比例相同，画面将趋于平淡、僵硬，因此，点、线、面的比例处理，需分主次，画面才能显得更为生动、和谐，从而产生一定的秩序感，构建出既丰富又统一的画面。

第三节　装饰造型中的黑、白、灰

　　在装饰造型设计中，黑、白、灰关系的处理是画面层次、空间设计的重要手法。在色彩构成中我们知道，色彩有三个基本要素：明度、纯度和色相，其中明度是指色彩的明暗程度，是表现色彩层次的基础，通俗地讲，就是色彩的黑、白、灰关系。而装饰造型设计中的黑、白、灰，不仅包括图案中的色彩黑、白、灰，还包括由构成元素点线面的疏密分布形成的视觉上的黑、白、灰。任何画种、画面都有一个黑、白、灰关系，无论是油画、国画、版画、装饰画、宣传画还是年画等，都离不开画面的黑、白、灰艺术的处理。就单纯黑、白、灰而言，黑色深沉有力、白色显著突出，在黑与白的过渡中，又有着极为丰富的灰色调与层次，黑、白、灰的搭配运用，能给人高雅而朴素、纯粹而简约、凝重而深刻的视觉效果。

一、黑、白、灰的情感

　　黑、白、灰自身有着丰富的情感语言，给人不同的视觉感受，并各具特色。黑色，在色彩中属于非彩色或无色，是明度最低的颜色，是最具视觉冲击力的元素，深沉、浑厚、凝重、肃穆，既象征着力量与庄严、神秘与时髦，又意味着罪恶与冷漠、黑暗与恐惧。

　　如图3-78所示，当大面积使用黑色填充画面时，给人以巨大的沉重感，有下垂、深邃的感觉，呈现出凝重和悲怆的气氛。但在现代设计中常用来与其他色彩进行对比调和，显得稳重、时尚、高贵、神秘，带有科技感。

　　白色，是高调明朗的颜色，表示纯粹与洁白，象征朴素、纯洁与高雅，给人简洁明确、清新别致的感受，与其他色彩构成明快的对比调和关系。在装饰造型设计中通常为"底"，即背景与留白，在画面中往往作为对比，反衬主体，同时也是视觉休息的区域，避免画面"过满"产生视觉疲劳。

　　灰是介于黑、白之间的中间层次，它脱离了黑，超出了白，是两极中间的一片天地，它不像黑色那么鲜明，不像白色那么空洞。灰色具有朴素、平静等多种感情，表示混浊与灰暗，象征沉闷、悲伤、孤独。它比黑更加轻柔，比白更加突出，灰色又是柔和及雅致的，具有陪衬的作用，能让视觉平静下来。灰色是画面不可缺少的情感语言，也是衔接黑与白的必要色阶，是展示形态特征与感情色彩的重要色素。灰的颜色具高级与科技感，含蓄而有品位，灰色有多种层次，暗灰比中灰更具男性的感觉，淡灰则给人高雅与柔和之感。不同层次的灰在与其他色彩配合时，起着很好的衬托作用。

　　灰色并不一定是黑与白直接调配出来的深浅色块，它可以是不同形状的"点"与"线"

在某区域内的疏密组织，视觉上塑造出浓淡深浅不同的灰色区，在画面中，深浅不同的灰色色阶展现得越全面，整个画面越具有层次感，在视觉上就会显得越和谐。

图3-78　黑、白、灰装饰

二、黑、白、灰的色调

在色彩构成学中，色彩有明度、纯度、色相三种基本属性，而黑、白、灰都属于无彩色，是明度的范畴，自然界所有的颜色在明度上都有与其对应的浓淡不同的黑白色阶，一幅没有明度对比的画面，画面中的图案形状轮廓就难以辨认，它是展现色彩构成的重要因素。在装饰造型设计中，画面中的层次关系、空间关系主要依靠各元素的明度对比即黑、白、灰对比来表现，画面通过黑、白、灰的比例分配不同而形成不同的效果变化与画面情调。

小贴士

孟塞尔色立体理论将明度由黑到白之间的灰等分成9个色阶，1～3为低明度色阶，4～6为中明度色阶，7～9为高明度色阶。同理，在装饰造型设计中，黑、白、灰的色调我们按色阶比例的分配可以分为三种：高调、中调和低调。根据画面中黑白对比的强烈程度，我们又可以把高、中、低的调性分为长调、中调和短调。

1. 高调

高调指画面由大量白色和浅灰色构成，画面活泼、轻盈、柔软、愉悦。高长调是以白色或亮灰色为画面的基调色，配以中等面积的中灰色和较小面积的深灰色或黑色，高长调色调明暗反差大，有活泼、明快、刺激、积极、强烈的视觉感受。高中调是以亮色的主基调搭配亮灰与中灰，高中调明暗反差适中，感觉明亮、清晰、愉快、鲜明、安定。高短调是以亮色的主基调搭配色阶相近的亮灰色，该调明暗反差微弱，形象不分明，感觉优雅、柔和、朦胧、高贵、软弱，极具女性化。

2. 中调

中调是介于高调与低调之间，以中灰色为画面主基调，其中的黑色和白色在画面中占据面积较少，且对比不强。中长调和中中调由中灰色占据最大面积，搭配浅色或深色进行对

比，感觉强硬、男性化，稳重中显生动。中短调的搭配色阶则非常相近，紧邻彼此，层次对比都显得含蓄、模糊而平板。

3．低调

低调是画面由大量黑色和灰黑色构成，显得朴素、厚重、迟钝、雄大等，有寂寞感。低长调较强烈，有爆发性，具有苦恼和苦闷感。低中调感觉保守、厚重、朴实、男性化。低短调则薄暗、低沉、孤寂、恐怖，具有忧郁感。

在装饰造型设计中，明度对比的强烈与温和是决定画面的光感、明快感、清晰感等，形成心理作用的关键。在图案配色中，长调的调性对比较强，画面形象清晰、光亮、锐利，不容易出现误差，但如果明度对比太过强烈，如最长调，会产生生硬、眩目、简单化等心理感受。短调明度之间对比弱、画面不明朗、柔软、含糊、单薄、晦暗，效果不明确。因此，在装饰图案色调应用中要重视黑、白、灰之间的配比。

三、黑、白、灰的关系

黑、白、灰在画面中所占的比重不同，画面会产生不同的调子，产生不同的视觉效果。装饰造型设计中的调子，主要靠点、线、面构成和黑、白、灰布局来表达，而点、线、面的疏密又在视觉上形成构成中的黑、白、灰。所谓"计白当黑，以虚当实"是对明度黑白关系的处理方式，"密不透风，疏可走马"则是对构成黑白关系的处理方式。在装饰造型设计中黑、白、灰的关系处理是画面表现层次感、节奏感的关键。

如图3-79所示，黑是实，白是虚，黑是密，白是疏，实中有虚，虚中有实，疏密有致。黑与白相辅相成，互不可分，彼此互相排斥、互相依存、互相制约、互相渗透，就如中国传统图形"太极"，黑白运用得当，相互矛盾又相互依存，不可分割。而灰是黑白间的协调、过渡、对比与陪衬，是加深层次感，形成节奏与韵律的重要元素。将灰处理得当，可以使画面获得丰富、厚实、协调的视觉效果，实现视觉上的愉悦和美感。

图3-79 黑、白、灰的处理

第四节　装饰造型语言的艺术特点

　　装饰图案设计是多层次、多形态、多种功能的创造形式，是融合个性与共性、传统与现代、地域性与世界性于一体的综合性艺术形式。装饰艺术相对于写实性艺术而言，有其自己的艺术语言特征。它的语言特征有别于写实性艺术的"科学再现"，是在多元时空的观念下，以意象造型观念表现世界，以创造性的想象为其思维方法的特征，以多种材料技术相吻合的表现手段来表达或披露心灵对世界的感应。

　　在装饰图案造型设计中，对各种造型元素的分配、协调，创造美的形态，在秩序制约中发挥想象力，把握形式、结构等，这些设计语言表现出高度的简化与概括、强烈的美化与夸张、平面化的艺术处理、多种视角相结合的艺术特点。

一、高度的提炼与概括

　　艺术创作的基础是对客观世界的理解，在创作之初，我们往往从"写生"开始，对客观事物进行如实的描绘，讲究比例、透视、空间、虚实、体积与细节等，忠实地再现客观对象，从而积累丰富的艺术形象，为装饰图案的创作设计进行充分的准备。客观世界的自然形象虽然丰富生动，但也十分粗糙杂乱，直接运用到图案创作中去，显然是行不通的。这就需要我们在深入地、实质地理解和把握对象的基础上进行归纳提炼，在不失素材原有精髓的基础上进行简化与概括。

　　提炼与概括是一种艺术的"取舍"，目的是使客观形象美的特征更加突出，这就需要我们将庞杂的自然形象进行筛选、提纯、净化，让受众一目了然。所谓的"取"就是要取最具代表物象特质和个性的部分，"舍"就是去掉次要的、无关紧要的部分，使受众集中全部精神去欣赏形象的核心神韵。

　　如图3-80所示，在装饰造型设计中简化与概括首先表现在对外轮廓进行的简化，因为外轮廓对形起着决定性的作用。如剪影式的图案，将轮廓提炼到位而简化内部的烦琐细节，通过外部廓形的特征性突出事物的本质特征，呈现简化提炼的效果。其次表现在始终追求物象的神韵与意境，减少了物象的数量、体积的刻画，削减和舍弃了各种起伏层次和明暗等。

图3-80　简化与概括

二、强烈的美化与夸张

　　艺术创作可谓是发现美、理解美、诠释美的过程，对创作元素的提炼美化是该过程的一部分，夸张则是诠释美的一种手法。美化与夸张是人类创造性劳动的成果和智慧的结晶，无论是仰韶文化的彩陶纹饰、殷商青铜器的图形纹样，还是秦汉的石刻艺术，都通过艺术夸张之美体现着永恒的艺术魅力，在装饰造型设计中也不例外。如图3-81所示，在装饰造型设计中通过美化与夸张的艺术语言，运用丰富的想象力，深刻、生动地揭示事物的本质，使形象特征更加突出，使其具有明确的指向和情趣，强化其精神和性格，从而使形象塑造既在情理之中又在意料之外。夸张是在省略的基础上强调对象的特征，对物象最特殊的部分做扩大、缩小、伸长、加粗、变形等处理，使形象更具特征性和艺术魅力。

图3-81　夸张与美化

三、平面化的艺术处理

　　平面化是装饰造型设计语言最显著的艺术特点。例如，法国的拉斯科洞穴岩画，古埃及的绘画雕刻，中国的汉代画像砖、唐代织锦等，平面化的图像处理占据了人类绘画艺术的大部分时段，也包括后来的新艺术运动、后印象派、野兽派、表现主义、波普艺术等各种流派的艺术形式，将对空间的理解放在利用平面图形之间的关系来处理图形大小以及点、线、面

之间的疏密节奏关系。黑与白的关系就是平面绘画艺术中的空间关系。如图3-82所示，图案与写实绘画不同，写实绘画力求真实地再现客观对象，注重结构、比例、透视、空间、形体塑造。而图案则取消或减弱了纵深的空间层次，无须关注近大远小、近实远虚等形式法则，不再强调自身的体积感，也不再强调它与周围环境的三维空间关系，光影与透视则成为个别艺术表现的手法，相比写实绘画，图案在形式上更加自由和丰富。

图3-82 平面化的处理

提示

　　平面化作为一种艺术语言和表达方式，自有其独特的存在意义。平面化手法能够揭示隐藏在事物内部的结构本质，看出被立体化所忽视的那部分真实，这也是平面化作为图案装饰变形手法的重要原因之一。当然在现代图案的多元化创作中，也出现了写实风格的空间处理，但从图案整体风格来说，平面化处理仍是主导。

四、多种视角相结合

　　在艺术创作中，通常我们对事物的观察方法不同、角度不同，最终呈现的画面效果也会截然不同。一般来说，图案的观察视角主要采取平视和俯视，因为这两种角度能够最大限度地体现事物的本质特点。如植物图案中，俯视的平面形象最能表现出花朵的全貌特征，而枝干多用平视表现，便于突出花与叶干的衔接关系。在装饰造型设计中，如图3-83所示，元素与元素之间可不受透视、空间等的约束，最大限度地表现物象各个部分的形象与美感才是设

计的重点，因此多个视角结合呈现的装饰效果满足了装饰造型的需求，从而也体现了装饰造型语言的艺术特点。

图3-83　多视角相结合

人类在创造美的活动中，不断地熟悉和掌握各种客观因素的特性，并对形式因素之间的联系进行抽象、概括和总结，通过归纳提炼形成规律性的准则，就是形式美法则，它是我们进行装饰、表现图案的共同原则，如重复与近似、节奏与韵律、对称与均衡、对比与协调、比例与适度、虚实与留白、变化与统一。亚里士多德认为美的主要形式是"秩序、匀称与明确"。

1. 什么是形式美？
2. 装饰造型语言的艺术特点有哪些？
3. 如何运用装饰造型语言的规律进行创作？

新的时代，产生新的审美意识，仔细观察生活，了解装饰纹样的时尚动态，选取喜欢的装饰纹样对二方连续、四方连续、环状连续进行作品的创作。要求：作品具有时代气息，有艺术感染力，色彩和谐。

第四章

装饰图案的色彩

【学习要求】

> 本章讲解装饰图案的色彩，并对装饰图案色彩的特点、心理感知及表现形式进行概述。要求同学们能掌握装饰图案色彩的基本规律和基本方法。

【重点及难点】

> 掌握对装饰色彩的心理感知、装饰色彩的特点和表现方法及装饰图案色彩的表现形式。

装饰色彩　心理感知　色彩联想

04

第一节　装饰图案色彩概述

我们生活在一个色彩缤纷的世界里。色彩是光明和生命的象征，没有色彩的世界是黑暗和阴郁的。在生活中，视觉的第一印象往往是色彩，俗话说，"远看颜色，近看花" "七分颜色三分花"，都充分显示了色彩的重要作用。装饰色彩主要是从主观情感和工艺技术出发，不拘泥于固有色、光源色、环境色，立足于色彩三要素的变化规律。装饰色彩的"主观性"是指提炼、归纳、变化、夸张等特征，因而装饰色彩具有强烈的象征性和浪漫性。

装饰色彩是相对于真实性绘画而言的，它有自己的艺术语言特征。装饰色彩是在写实性色彩的基础上更进一步自由运用色彩的表现，它可以不依赖光源和自然物体的色彩关系，而是强化艺术家的个人感受，突出画面整体效果的表现，如图4-1所示。

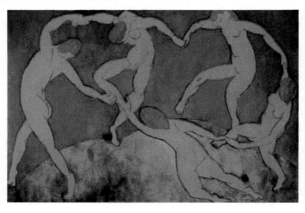

图4-1　马蒂斯的《舞蹈》

图例解析

　　野兽派大师马蒂斯创作的作品《舞蹈》，画中运用三种色彩，蓝色的天空和绿色的大地代表了天地的和谐；也可以看作夜空和草原的安静和谐调。砖红色的人体，表现出原始的古朴、健康和美丽，也与蓝天绿地形成了对比中的均衡和谐。不管怎样理解，在这幅画上，马蒂斯把色彩搭配得简约而又巧妙，用自然的笔触，把色彩的功能发挥到了单纯、协调、赏心悦目的地步。色彩运用有强烈的装饰性效果，整幅作品有强烈的视觉冲击力。

提示

　　我们知道，没有光就没有色，色是物体对光的反射与吸收而形成的。其中红、绿、蓝为光的三原色，红、黄、蓝为色的三原色，由三原色中的任何两色混合得到间色，由三原色或两种间色混合得到复色。由于颜色比例的差异，能调出变化微妙的颜色。颜色有有彩系和无彩系之分，原色、间色、复色属有彩系，黑、白、灰属无彩系。有彩系与无彩系调和，使颜色的变化更加丰富多彩。色相、纯度、明度是色彩的三要素，其变化的规律在装饰画中尤为重要。色相指的是色彩的本来相貌，如红、黄、蓝、绿等。不同的颜色有不同的色相。纯度指的是色彩的鲜艳程度。

　　在所有的色彩中，三原色的纯度最高。明度指的是颜色的明暗程度，如红色中分别加入黑或白，得到浅红和深红，浅红的明度高，深红的明度低。要想更清楚地理解明度、纯度、色相及有彩系与无彩系的关系，可参考色立体。它是一种立体式的能体现色彩三要素变化规律的色彩体系。

04

一、色彩的本质和特征

　　装饰色彩是在人类感知世界的过程中创造出来的，更多表达的是精神层面的东西，带有强烈的主观性。装饰色彩在对象化的过程中，由色彩的感觉变成感觉的色彩，最终被激活成生命意识，具有精神的象征性。对它的运用可以不受自然色彩规律的束缚，而只为表达个人对事物的感受，实现精神上的超越。主观性色彩的本质决定了装饰色彩具有理想性、实用性的特征，同时这也是与写实色彩的主要区别。

　　1. 理想性

　　装饰色彩不以自然色彩为唯一摹本，表现的是自然色彩在心灵感知上引起的共鸣，注重的是形与神、色与意等多重关系，因而在表现上会因个人对色彩的喜好、习惯的不同而有差异，是受启发于自然色彩的个人理想化的产物。如图4-2所示，使用高纯度的原色，色彩对比强烈，给人们以强烈的视觉冲击。

图4-2　理想性色彩

2. 实用性

在装饰色彩的运用中，除了要考虑美观性，更要考虑它的材料、工艺、使用功能等实用性方面的要求。如图4-3所示的商品展示包装，从功能上看，主要是为了突出商品，使之更容易吸引消费者的注意力，因此，它选用了鲜亮明艳的色彩，使该系列产品从平淡无奇中脱颖而出，兼顾了美观和实用的设计原则。从这点上说，装饰色彩并非是天马行空的想象，如果脱离了功能性而仅仅是理想化的表现，就会失去存在的价值。儿童图书的装帧用色，充分考虑了儿童图书的实用功能，与儿童的心理特点十分贴切。

图4-3 实用性色彩

二、色彩的构成

色彩是装饰画的要素之一。要把握好装饰色彩的运用，必须对装饰色彩构成的基础知识熟练地掌握。装饰画的色彩构成，是指画面色调组合关系，色彩相互关系，色彩的比例、位置、面积大小，色彩的明度、纯度、冷暖，色彩的对比与调和等。

1. 色彩的对比

色彩的对比是指两种色相相比较所产生的差异效果，在装饰绘画中，色彩如果没有对比，画面就会显得单调、枯燥、沉闷。

从性质上划分有色相对比、纯度对比、明度对比。色相对比是不同色并置时，色相之间的差别形成的对比。如：在色相环中，三原色的对比是极端的色相对比，三间色的对比就相对弱一点，而复色的对比就更弱了。如图4-4所示，纯度对比具有相对性，它包括高纯度与低纯度色的对比以及纯色与纯色对比和灰色与灰色的对比。纯度对比越强，色彩的对比效果越鲜艳、生动、活泼；纯度对比越弱，色彩的对比效果越灰暗、模糊和缺少生气。所以必须掌握适当。如图4-5所示，明度对比是色彩对比的基础，不同明度的对比给人的视觉感受是不同的。明度对比越强，则光感越强，形象的清晰度也就越高；明度对比越弱，则光感也就越弱，形象的清晰度也就越模糊。

图4-4　色彩的纯度对比　　　　　　　　　　　图4-5　色彩的明度对比

　　从形象上划分有：形状对比、面积对比、位置对比、虚实对比、肌理对比。形与色是同时出现的，不同的形能使画面对比或强烈或柔和，或紧张或松逸。如图4-6所示，在面积对比中，画面面积越大的色彩，越能充分表现色彩的明度和纯度的真实面貌；而面积越小，越容易产生视觉上的差异等。

图4-6　形象的面积对比

　　从生理与心理效应划分有：冷暖对比、轻重对比、动静对比、胀缩对比、进退对比、新旧对比。前面讲过，对色彩的感觉是一种生理机制和心理现象，如图4-7所示，蓝、橙是冷暖的极度对比。因此，最冷的色是蓝色，最暖的色是橙色。在冷暖的对比中，冷暖是相对的，即在暖色系或冷色系中，以及在同类色中，也都存在着相对的冷暖对比关系。

如图4-8和图4-9所示，从对比色数来划分有：双色对比、三色对比、多色对比，这是从色彩的数量上进行对比的。

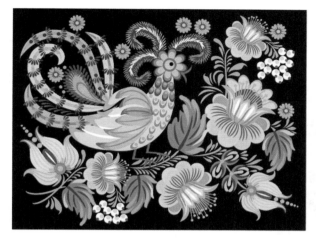

图4-7　冷色调的装饰图案　　　　　　　　　图4-8　双色对比

图4-9　多色对比

另外，有同时对比、连续对比。当人们的视觉感受任何一种特定的色彩时，眼睛便会同时要求它的补色作为视觉平衡。如在一大块黄色旁边放置一块灰色，那这块灰色就会在视觉上呈现出紫灰色的感觉。除了这种灰色与强烈色彩的同时对比外，在两种并非准确的互补色之间，两种色都会各自将对方推向自己的补色，这种色变现象也是同时对比。而连续对比指的是多色对比时都将产生许多同时对比，而这许多的同时对比组合在一起，势必产生另外的一种连续对比的关系，这就是连续对比。

提示

对比的数量越少，色彩的对比效果就越简洁、清晰、明了；对比的数量越多，色彩的对比效果就越复杂，形象就渐弱。运用双色对比可以清晰地表达出设计者的设计理念，给人留下深刻的印象。

2．色彩的调和

色彩的调和，即通过两个或两个以上色的组合而产生的均衡、协调、统一的色彩效果。从美学的角度讲，调和即形成"多样统一"。在对比色中，调和则是平衡对比色之间的矛盾对应，使之趋于统一。总之，调和是为了增强色彩的和谐美感。在装饰画中，色彩的调和有以下几种。

同类色调和：如图4-10所示，这是最富有统一感的色彩调和，其调和的缺点是显得单调而缺少丰富性，也显得宁静而少动感。弥补的办法是调整冷暖关系去增强变化。

图4-10　同类色调和

近似色调和：如图4-11所示，这是一种统一感很强的色彩调和，因为它是统一于近似色和邻近色的调和，只是在明度、纯度上有所变化，较之同类色来说，虽然加强了丰富性，但仍容易显得单调，缺少丰富的变化。弥补的办法是调整好其面积的对比变化，来增强丰富性。

图4-11　近似色调和

同一调和：为了减弱对比色之间的对应，增强统一感，在互相对比的色中，各自加进同一色素，如统一加进黑、白、灰等色，这种方法叫同一调和。这样既保持了原有的对比变化，又通过平衡而达到了和谐统一。

秩序调和：此方法与同一调和一样，只是通过渐变、等差、和谐的有秩序的调和处理，使极不调和的对比色产生两组色相序列，再有序地加进这两种极不调和的对比色之中，从而达到统一和谐。

面积调和：有意识地将各对比色之间的面积进行增减调整，使之均衡。

分割调和：是采用黑、白、灰及金、银等色将对比色进行分割处理，借以达到统一调和的目的。

3．色彩的节奏与调子

色彩的节奏与调子是借用音乐、诗歌、舞蹈艺术的术语，节奏是一种时间运动的形式。色彩的层次变化和色彩的对比，会让人在视觉上产生一种运动感，这种有序的运动即色彩的节奏。调子是指通过色相、明度、纯度的层次变化，形成某种特定色彩倾向，也可形成冷暖的调子，以及明与暗的调子。层次越丰富，对比越强烈，则节奏越鲜明。如图4-12所示，节奏和色调有时会出现反复，这种重复节奏和重叠色调，运用得当会给人一种连续的整体美感。

图4-12　色彩的节奏与色调

第二节　装饰图案色彩的心理感知

大自然呈现在我们面前的是五彩缤纷的世界，我们的情感会随不同的色彩而有所变化。当看到鲜红的朝阳、灿烂的鲜花时，我们能感受到生命的振奋；当看到碧绿的湖面和岸边青青的拂柳时，看到湛蓝的天空时，我们能感受到生命的平静……大自然的色彩带给我们的感受和联想是无穷无尽的。人类用眼睛和心灵去捕捉和感受那瞬息万变的色彩，将其记录下来并加以归纳概括，便创造了写实色彩和装饰色彩。写实色彩以还原物象的色彩变化为目的，而装饰色彩则以色彩的情感联想和象征来满足人类对生命的心理需求。

一、色彩的感觉与联想

不同色相、明度、纯度的色彩引起的感觉是千差万别的。在捕捉到色感的同时，大脑会产生某种情感的心理活动。美国心理学家托马斯·L.贝纳特认为"感觉世界是由我们四周不断变化的事件或刺激，以及我们对它们所作出的反应这两个方面所构成的"。如图4-13所示，生活中呈现出的色彩使人有不同的感受和联想，对色彩的感觉实际上是一种心理信息，表达着热烈或平静、冷或暖、前进或后退的感觉。正是由于对色彩的各种感觉，才引发了无穷的想象。

图4-13　生活中的色彩

1. 色彩的感觉

色彩的感觉是丰富多样的，冷暖、轻重、软硬、收缩、膨胀、前进、后退都属于色彩感觉，同时带来喜、怒、哀、乐等心理暗示，这就是色彩能给人以诸多想象的原因。大致上，从冷暖、轻重、缩胀几个方面去认识装饰色彩的感觉，就能够对其他的色彩感觉信息有大体的概念了。

冷暖感：是大脑对直接作用于视觉器官的一定波长的光的冷暖属性的反应，与色彩的实

际温度无关。人们常常感觉到白色、蓝色、绿色等颜色是朴素、淡雅的，而对红色、橙色、黄色则感觉比较炽热。如图4-14所示，这与生活经验的积累不无关系，因为白色、蓝色、绿色容易使人联想到白雪、天空、草地，这些都让人感觉比较放松；而红色、橙色等容易使人联想到太阳、火、沙漠，感觉比较热烈炙热。

图4-14　不同色彩感觉的装饰图案

整体的色调为红色的暖调，感觉比较热烈。采用低纯度高明度的色彩，整体为冷色调，有格式化、机械化的联想。

轻重感：与冷暖感一样，色彩的轻重也是心理量感。一般来说，明度低的色彩较明度高的色彩感觉要厚重，同时色块的大小、形状也会影响轻重感。高明度的色彩如明黄、浅绿、天蓝等可以营造轻盈、淡雅的气氛，低明度的色彩如深蓝、朱红、褐黄则给人以庄严、肃静的感觉。面积大且形状规则的色块容易成为视觉的中心点，从而感觉实在；面积小且外形较虚的色块感觉则比较轻薄。通过对色彩轻重感的合理运用，作品的意境才能得到较好的表达。

缩胀感：与光的波长的长短有关。由于不同波长的光在视网膜上的聚焦点并不完全在一个平面上，因此影像的清晰度会有所不同。长波长的影像具有扩散性，短波长的影像则有收缩性。因此，当看到红、橙等暖色时，感觉会比较饱满，似乎有向外扩散的倾向，而看到冷色时则不然。收缩、膨胀感也与色彩的明度有关，大小、形状相当的色块，明度高的看上去较明度低的要大一些。通过冷暖色对比以及明度对比可以最终获得较为适宜的装饰效果。

提示

高纯度色具有暖感，低纯度色具有冷感，低明度色具有暖感，而高明度色具有冷感，但同时冷暖感是相对的，有暖色的对比才会有冷感的出现，彼此并非一成不变。同为暖色的颜色中，明度更高纯度更低的颜色感觉会偏冷，如桃红和紫红，紫红的感觉会偏冷一些，同理冷色的情况也如此。利用色彩表现出来的冷暖感，可以表达装饰作品的意境和情感倾向。大面积地采用暖色可以得到热烈、积极、华丽、张扬的效果，反之则可以得到宁静、忧郁、内敛的感觉。

2．色彩的联想

通过感觉色彩而激发的联想，既来源于生活经验与环境，也与历史、文化、地域等有密切关系。某种色调激起心中的回忆或想象，从而表达出某种情感。色彩传递的酸、甜、苦、辣、咸五味杂陈的感觉，其实是受众自身对色彩产生的联想。看到红、黄等暖色时，我们会联想到太阳、火焰、热血、战争、宫殿等事物，这些都是能引起激动、亢奋感觉的心理暗示，因此才会有热烈、积极、勇敢、喜悦的感觉。主体色彩选用大红、橘黄、宝蓝等明艳色调，并用黑色来进行对比和平衡画面，使人很容易产生关于传统的、民族的联想；看到蓝、绿等冷色时，会联想到天空、草原、湖泊、月夜，这些事物无论是从生活经验来说还是从文化传统来说，都能够给人以宁静柔和的感觉，因此，这类色彩有含蓄、忧郁的感觉。

二、色彩的视觉及心理

色彩的视觉是一种生理机制和心理现象，色彩的视觉有明视觉、暗视觉、色彩视觉的补色性。在亮的光线下，能辨别颜色细微的变化，而在暗的地方就分辨不出颜色，只能见到明暗不同的无彩色层次。这就说明了明视觉和暗视觉的关系。而色彩视觉的补色性，是指人看任何一种颜色时，眼睛便会自行调节，视觉上制造相对的补色，以求心理上的平衡。另外，在色彩的视觉上，形成了一种色彩的通感，即色彩的胀缩感、色彩的冷暖感、色彩的进退感、色彩的轻重感、色彩的动静感、色彩的知觉感等，充分体现了色彩的魅力。

此外，还要注意色彩的同化，如：橘红与橘黄并置，其中黄色成分被同化，两原色比原来灰暗；色彩的错视，如：分别在橘色、红色、蓝色的三块底色上放上一个绿色的小块，人的视觉就会产生变化，我们发现在橘色底上的绿色会变成蓝绿，在红色底上的绿色变化不大，在蓝色底上的绿色会变成黄绿色。色彩的心理效应对于我们创作装饰画来说也非常重要。

提示

不同年龄、不同经历的人对色彩的心理反应是有很大的差别的。如：小孩喜欢纯而艳的色彩，年轻人喜欢热情、奔放的色彩，而中年人一般喜欢沉稳、安定的色彩等。同时，不同的性格与情绪、不同的民族与风俗、不同的地区与环境、不同的修养与审美等在心理上对色彩的反应也都不一样。因此，在创作装饰画时，因上述情况而会产生千变万化的效果。

三、色彩的情感与象征

色彩的情感有两种：一种是主观的，即人对色彩的好恶，是由观者个人的主观状态决定的感情。其好恶因人而异，一般存在着很大的差别。另一种是固有的，如色彩的冷暖、轻重、胀缩等，是由物体的客观性质决定的感情，即任何一个人看到此色都有共同的感受。色彩的象征是由色彩刺激感官产生联想，形成和发展成意象、抽象、概括、象征的意义。如绿色象征和平、生命、青春和希望，红色象征热情、奔放、危险，黑色象征孤立和痛苦等。但又因各民族风俗习惯不同，对色彩的象征意味也有区别。在中国，白色是丧事、哀悼的象征；在西方，白色却象征纯洁、高雅和光明。

由于时代的变更，信仰、性别、审美、风俗等的不同而赋予色彩各种不同的情感和象征。如在舞台上，色彩是创造环境、塑造人物的重要因素之一。京剧舞台服装的装饰色彩处理受其封建等级观念的影响，如图4-15所示，黄色均为帝王专用色，红色寓意高贵吉祥，明代文武官员的公服一至四品，服绯，而青、绿则成为下层贫民的主要服饰色彩。如图4-16所示，故宫内最重要的建筑都布置在中轴线上，"中"对应的色彩是黄色，代表着皇权。《周易》中有"天玄而地黄"，因此，装饰图案造型设计既要顺应其传统文化的传承，又要符合色彩的共性，也要顺应时代的要求，以求创造最佳的作品。

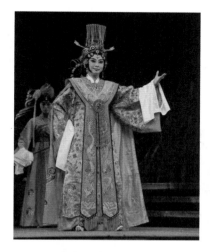

图4-15　舞台剧中武则天的服饰色彩

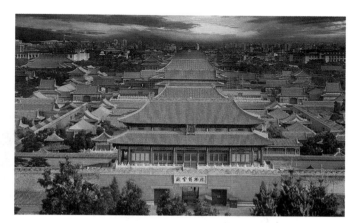

图4-16　故宫建筑群体红黄色的主色调

第三节　装饰图案色彩的表现形式

敏锐的观察能力是表现色彩的必备条件之一，观察要在全局判断、比较、归纳的基础上进行，只有经过审慎的观察，才能更好地对物象进行主观的处理，选取有利于画面、突出情感特征、适合审美情趣的部分进行描绘。画面是创作者情感的体现，如何更加美化物象、设计好画面、体现主观情趣，就需要对物象进行经营。通过特殊的观察、选取、整合，采用节奏、比例、韵律等表现形式使画面达到秩序化、条理化、装饰化，这样才能更好地发挥色彩的作用。

一、装饰性

秩序化、平面化、装饰化是装饰图案色彩表现的主要特征和研究目标。平面化的表现形式就是舍弃三维的立体形态、空间形态，使画面具有简洁明了的视觉特征，通过对形的平面化归纳，利用点、线、面的组合将三维立体的形、色转变为具有构成因素的二维平面图形和色彩组合。点、线、面是造型的最基本要素，在视觉形象中起着重要的作用，各种不同的形都可以归纳为点型、线型、面型，不同的点、线、面由于装饰属性不同，在画面中呈现出不同的视觉美感，充满装饰感及形式感。

　　客观物象是复杂的，形体与形体、形体与空间、色彩与空间等的关系都是要面对和处理的问题。色彩与环境互相影响，固有色、光源色、环境色并存，但是装饰图案色彩不像普通的写实绘画那样如实地反映客观事物，而是需要对物象进行省略，将复杂的形、色关系进行概括、提炼、突出主体形象。省略可以使复杂的形象、色彩变得更加简单明了；提炼可以把形象、色彩结合艺术形式语言刻画得更典型、更精美，以达到加强物象整体特征的目的，这样更容易突出主题。

　　如图4-17和图4-18所示，色彩的提炼，特点是运用灵活，由于不受原色面积比例的限制，所以，就有可能进行多种色调的变化。重构的结果能保留原物色彩搭配的感觉。将色彩对象较完整地采集下来，抽出几种典型的、有代表性的色彩，按原色彩关系和色面积的比例，作出相应的色标，整体的运用在作品中的特点是能充分体现和保持原物的色彩面貌。可以将传统的面具中的色彩提炼出来，重新运用在装饰画中，采用大小不同的面积来构成画面，使得画面富有浓厚的装饰性。

图4-17　韩美林作品

图4-18　装饰性色彩的装饰作品

二、色彩对比与调和

色彩对比的形式包括色相对比、明度对比、纯度对比、补色对比、冷暖对比、同时对比和面积对比。这里主要介绍同时对比和面积对比，并列出色块进行对比。

1．同时对比

同时对比是色彩间对比反映在视觉上的一种方式，是指两种补色的并置。同时对比存在于一切彩色画面中，每一种色彩的对比方式都是通过同时对比来完成的，它在绘画中是一种必要的观察手段，有着十分重要的意义。如同一个灰色，在黑底上发亮，在白底上变深；同一个灰色，在红底上偏绿，在绿底上偏红，在紫底上偏黄，同时对比具有以下几个规律。

(1)亮色与暗色相邻，亮色更亮，暗色更暗；灰色与艳色并置，艳色更艳，灰色更灰；冷色与暖色并置，冷色更冷，暖色更暖。

(2)不同色相相邻，都倾向于将对方推向自己的补色位。

(3)补色相邻，由于对比作用，各自都增加了补色光，色彩的鲜艳度会同时增加。

(4)同时对比效果，随着纯度增加而增加，在两色相邻之处，即边缘部分最为明显。

(5)同时对比的作用，只有在色彩相邻时才能产生，如果其中一色包围另一色，效果更加明显。

2．面积对比

两种面积不同的色彩在画面中所占的比重会对画面色彩产生重大的作用。面积大的色彩对比应选用明度高、纯度低、色差小的配色，给人以明快、和谐的感觉。中等面积的色彩对比应选择中等程度的对比，那样可以长时间吸引视线。小面积的颜色对比应采用纯度高、对比强、色差大的对比，可以引起视觉注意。色彩面积的大小对色彩对比的影响力最大。对比色彩双方的面积相当时，互相之间产生抗衡，对比效果强；对比色双方面积大小悬殊时，则产生烘托或强调效果。

各种不同色调的构成与各种色彩在画面中面积的比例关系极大，对色调的形成起着决定性的作用。在画面构图中，根据每块色的作用，所占面积、比例、位置等形成有机的联系，才能给人以整体协调的美。面积对比实则是指各种色彩在画面构图中所占面积比例多少而引起的相应的明度、色相、纯度、冷暖等的对比。以上所有对比形式均离不开面积，可见面积的重要性。

1)面积构成色调

我们选择在色环上相距较远的四个高纯度的色相(可以是两组互补色)，这四个颜色在画面中所占面积分别为70%、20%、7%、3%。我们把占画面面积70%的色彩叫作构成调子的色彩，即主色。把占20%加7%之和左右面积的色彩叫作与调子成对比的色彩。把占3%以下面积的色彩叫作点缀色。

同理，占画面面积70%以上的高明度色可构成高明度基调。占画面面积70%以上的中明度色可构成中明度基调。

2)色彩对比与面积的关系

色彩相同，当双方面积比为1∶1时，对比效果弱；双方面积比例悬殊时，对比效果强烈。色彩不同，当双方面积比为1∶1时，对比效果强烈；双方面积比例悬殊时，对比效果

弱。可见面积和色彩在画面的对比效果中可互相弥补，相辅相成。在画面构图中，不太完美的面积分配，通过合理巧妙的色彩搭配可以变得更加和谐。反之，一个完美的面积分配的画面，由于色彩搭配的不当可使画面变得不调和；而一个完美的面积分配再配以完美色彩搭配，是取得最完美画面的关键。

根据面积对比的特性，在运用色彩时，可按照作品内容及目的的要求，运用色彩的面积、比例关系调节画面，使其达到理想的色彩效果。

色彩调和是将两种或两种以上色彩在画面中有秩序、和谐地组织在一起。色彩调和分为以下几种。

(1)同类调和：指同一色相在明度、纯度中的不同变化，采用同类调和方式的画面统一感强，但是容易造成单一感。

(2)近似调和：临近色彩的调和，如红、橘红、深红等颜色的搭配，在明度、纯度上都有一些变化，但仍有平淡之感。

(3)同一调和：在互相对比的色彩中加入同样的色彩因素，增加其共性，达到统一。

(4)面积调和：增加对比色的面积，使其达到明度的均衡或色量的差距，从而达到调和。

三、色彩的归纳与变化

色彩归纳是装饰画的一种重要表现方法。对色彩进行主观的提炼、简化就是色彩归纳。如图4-19所示，与绘画相比，色彩归纳不是强调再现描绘物象与色彩变化规律的客观存在形态，而是强化人们各自不同的主观感受，将个性追求和形式美的构成作为研究的重点。在表现形式上，往往可以改变客观物象的色彩关系和自然形态中色彩的固有色，而不必考虑它是否真实存在。在画面中注重色彩之间的和谐，构成新的、丰富的色彩视觉效果。

图4-19　写实性色彩归纳的作品

写实性色彩归纳是介于具象性写实绘画与平面装饰绘画之间的过渡形式。写实性色彩要求科学客观地认识物象的形体结构特征，认真观察和分析光源色、环境色、物体色的互相关系和变化规律。装饰性色彩写实却着重研究客观物象在画面中的形、色的主观处理和形式构成方法，研究自然色调中各种色相、明度、纯度之间的对比调和规律。

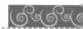

色彩是装饰图案设计中的重要元素，更容易让人感知和记忆。本章通过学习和掌握装饰图案中色彩的用色方法，了解色彩的写实性与装饰性的区别。在教学体验中感受装饰色彩的美感，使学生感受到装饰色彩丰富的、热情的、绚烂的独特魅力。

1. 色彩的三大属性是什么？
2. 如何在图片素材中提炼装饰色彩？
3. 色彩的心理感知有哪些？

对同一装饰图案做四种装饰配色练习，以体会色彩带给人的不同心理感知。

04

第五章

不同素材的装饰变形法则

【学习要求】

　　本章讲解装饰图案造型的创作思路和方法，及装饰图案造型设计中的变形法则。要求同学们能仔细观察自然界中的万物，在创作时把繁杂的客观形象提炼归纳并做艺术处理，把呆板的变生动，把多余的省略，把复杂的变简单。

【重点及难点】

　　掌握由自然形态向装饰形态转变的表现手法及装饰图案造型设计的变形法则，能运用于创作。

关 键 词

　　观察　夸张　变形法则

第一节　创作的思路及方法

　　装饰图案造型设计是以现实生活中的自然物体及景象为创作素材，通过一定构图形式和装饰变形法则，掌握由自然形态向装饰形态转变的表现手法。使自然形态的造型转变为具有装饰意味的装饰图案。使作品更加生动、有趣，具有独特的视觉张力感受。

一、观察

　　装饰图案是在自然形态的基础上进行变形创作的，所以必须对客观世界的形态、动态等进行观察，如图5-1至图5-3所示，我们的生活中也到处充满了有趣、美好的景象和事物，一簇小花、酣睡的小猫、窗台的小角等，这些美好的景象都会打动我们的内心。通过观察对每组形态中的特点进行高度提炼。

图5-1　池中荷叶

图5-2　山西农业大学校园一角

图5-3　窗前的小猫

二、写生

　　动物、植物、人物、风景等是大自然的重要组成部分，构成了美丽、多姿的世界，在写生时要逐步提高观察能力，要了解其形态特点和特征规律。如图5-4至图5-7所示，根据写生的工具和表现技法，常见的写生方法有：素描形式、线描形式、彩绘形式等。

图5-4　学生外出写生

图5-5　风景线描

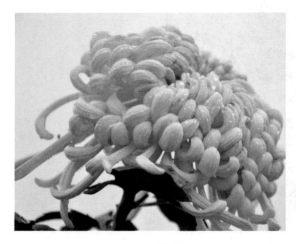

图5-6　菊花

图5-7　点画法菊花

三、积累

　　装饰图案造型设计的创作灵感来源于长期的积累。要养成画速写的习惯，如图5-8所示，速写本是重要工具，可以随时将你的想法、笔记、涂鸦、习作记录下来。此外，你还可以建立自己的资料库。多收集各种装饰图案资料，可临摹、记录、扫描或拍摄。只有当你手头的资料多了，脑海里的装饰图案素材丰富了，创作起来才能够左右逢源、得心应手。要重视日常知识的积累和领悟以及反复训练。通过观察和积累，形成自身的艺术直觉，这才能使我们创作出打动人心的作品。

图5-8　在速写本上积累记录

四、创作

　　草图是装饰图案造型设计创作中重要的一环，是承接抽象的构思想象与具象的成画之间的重要桥梁。初学者往往不重视设计草图，觉得浪费时间，其实这是一种极为错误的观点。草图能够记录创意的灵感与意念。有了构思就要第一时间记录下来，草图是最便捷的方法，而且草图画多了有时还能帮助产生创意。充足的草图能使你的创作更有把握，同时，它还能把你的想象力无拘无束地呈现在草稿纸上。画草图时，心情可以放轻松，因为草图主要是给自己看的。当心情轻松时，绘画往往会有意想不到的效果。装饰图案造型设计的创意构思是不断地理解内容主题、捕捉灵感火花、尝试多元表现的创新过程。

第二节　提　炼

　　自然界万物的形态是很丰富的，如图5-9和图5-10所示，在创作时需要对繁杂的客观形象进行提炼归纳并做艺术处理，把呆板的变生动，把多余的省略，把复杂变为单纯，简洁、概括。条理不等于简单，对自然物体的条理化要有目的地提炼、简化，筛选掉对画面起破坏性的线条、形状。保持形象轮廓的简洁性和图形化。这就是装饰图案造型的魅力。

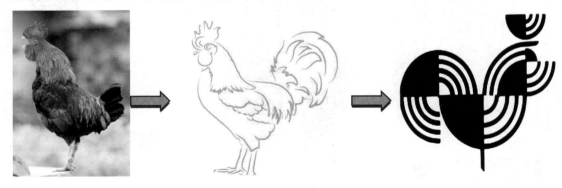

图5-9　自然形态的提炼　鸡

图5-10　自然形态的提炼　猫头鹰

第三节　夸　张

夸张是变化的重要手段之一，不仅仅是对形象的简单放大，而是运用想象对物象的神态、表情、局部等特征加以艺术性强调，将最能表现对象的特征强调突出。主要有形态的夸张、动态的夸张、神情的夸张、色彩的夸张。夸张从形体上分为整体夸张、局部夸张、动态夸张等，使形象鲜明、富于个性。

一、以动物为素材进行夸张

动物是生物的一个主要类群，主要分为脊索动物和无脊索动物两大类；根据水生还是陆生，可将它们分为水生动物和陆生动物；根据有没有羽毛，可将它们分为有羽毛的动物和没有羽毛的动物。

1．动态

抓住动物运动的动态特征进行夸张，将更有利于表现其特点。蛇的动态扭曲的身体如图5-11所示。如图5-12所示，展翅的丹顶鹤，对其动态进行了影绘的夸张，几只不同姿态的丹顶鹤相互穿插、叠压。这样设计出的动物图案造型才更加生动、丰满。如图5-13所示，奔跑的马，用极为简捷有力的线条，流畅地提炼勾勒出马的动态形体，再用细腻的线条相互穿插叠压出马奔跑时飘逸的鬃毛。

05

图5-11　蛇的装饰图案

图5-12　丹顶鹤的装饰图案

图5-13　马的装饰图案

　　如图5-14至图5-16所示，龙是中国古代神话传说中的神异动物，常用来象征祥瑞，是中华民族等东亚民族最具代表性的传统文化之一。在古代象征了皇权、尊贵。在表现时要抓住龙的动态和龙爪、头部进行夸张，以表现其神秘和威严。

图5-14　龙的装饰图案造型(1)　　　　　图5-15　龙的装饰图案造型(2)

图5-16　龙的装饰图案造型(3)

2．神态

　　动物也有各种表情和神态，如翘头、挺胸、立耳、瞪眼等。在动物装饰图案中，如把动物的神情描绘到位，装饰效果将更加生动、有趣。如图5-17和图5-18所示，狗狗会有各种神情；图5-19为表情呆萌无助的小猴；如图5-20和图5-21所示，为憨态可掬的熊猫，被熊猫妈妈压在屁股下萌萌的神情，让人忍俊不禁。

图5-17　瞪眼的狗

图5-18　呆萌的狗

图5-19　无助的小猴

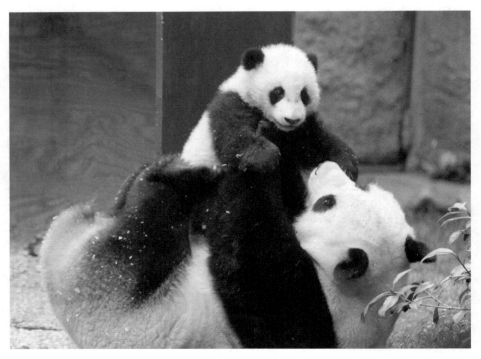

图5-20　熊猫的素材

图5-21　胖乎乎的熊猫

3．体态

体态指身体的姿势、形态。在创作时要抓住动物的体态，如大小、肥瘦、高矮等。如图5-22所示为孔雀的华丽羽毛；如图5-23所示为长颈鹿长长的脖子；如图5-24所示为公鸡的美丽羽毛。如图5-25至图5-29所示为不同的动物。只有抓住体态特征进行夸张，才能恰如其分地表现出不同动物的特点。

05

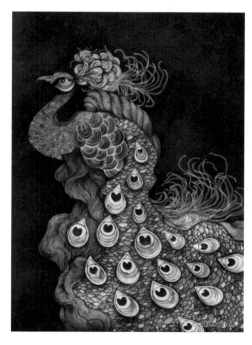

图5-22　美丽羽毛的孔雀

图5-23　长脖子的长颈鹿

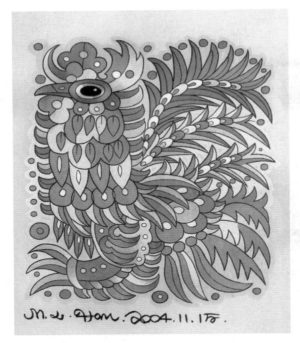
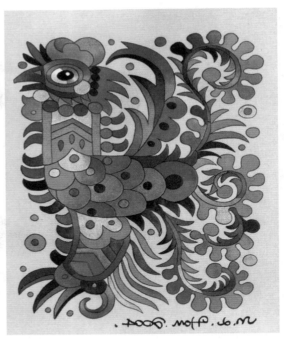

图5-24　鸡的装饰图案(韩美林)

图5-25　公鸡的装饰图案造型

图5-26　羊的装饰图案造型

图5-27　虾的装饰图案造型

05

图5-28　鹦鹉的装饰图案造型

图5-29　牛的装饰图案造型

二、以人物为素材进行夸张

　　如今中外传统装饰人物图案形式丰富、手法多样，从壁画、石刻到剪纸、刺绣，各种不同风格形式的人物造型，都可以为我们提供大量可学习、借鉴的典范。古老的洞穴岩画、稚拙的人面鱼纹、飘逸的敦煌飞天，都是人对自然形象的夸张和塑造。人物的情感、体态及服饰都可以反映人物的内心世界。在创造图案时，只有充分掌握人的特征以及运动规律才能得心应手地表现出人物的精神情感世界。如敦煌壁画就是对于人自身形象的塑造和夸张的表现，在民间皮影上同样能够体现出这种体态和神态相结合的表达。

1．神态

　　神态是指面部的神情、神色和姿态，也是人物内心活动的表露。如图5-30和图5-31所示，创作时敏锐地抓住人物瞬间的神态特征进行夸张，既表现出人物的情感世界，又使其图案更加生动，让人印象深刻。

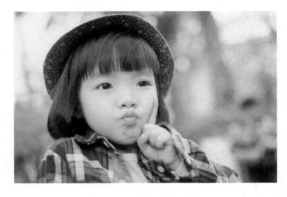

图5-30　人物神态素材

图5-31　人物神态装饰图案

2. 体态

体态指身体的姿势、形态，要抓住美的形态进行创作。如图5-32所示，莫高窟231窟中唐的伎乐菩萨，其舞动的身体优雅、飘逸。

图5-32　莫高窟231窟　伎乐菩萨(中唐)

小贴士

敦煌莫高窟是甘肃省敦煌市境内的莫高窟、西千佛洞的总称，是我国著名的四大石窟之一，也是世界上现存规模最宏大、保存最完好的佛教艺术宝库。莫高窟是古建筑、雕塑、壁画三者相结合的艺术宫殿，尤以丰富多彩的壁画著称于世。敦煌壁画容量和内容之丰富，是当今世界上任何宗教石窟、寺院或宫殿都不能媲美的。环顾洞窟的四周和窟顶，到处都画着佛像、飞天、伎乐、仙女等。有佛经故事画、经变画和佛教史迹画，也有神怪画和供养人画像，还有各式各样精美的装饰图案等。

如图5-33至图5-36所示，为人体静态、动态中的曲线之美。人本身具有曲线之美，同时运动中的人又使体态呈现出不同的动态，充满了活力和力量之美。通过表现体态的美感，可使人物不同的体态之美更好地打动人、感染人。

图5-33 人物体态装饰图案(1)

图5-34 人物体态装饰图案(2)

05

图5-35 人物体态装饰图案(3)

图5-36 人物体态装饰图案(4)

05

3. 服饰

服饰的夸张与表现是人物装饰图案造型设计中的重要组成部分，如图5-37至图5-40所示，通过夸张的服饰、服饰中丰富的纹样，使人物形象更加鲜明，视觉冲击力强。

图5-37 苗族服饰装饰图案

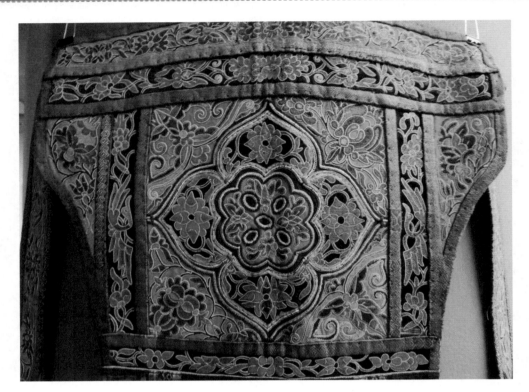

图5-38　苗族背扇装饰图案

图5-39　古铜缎地平针彩绣蝶恋花肚兜装饰图案

图5-40　人物服饰装饰图案

4. 发式

在中国传统文化中，具有悠久历史，且种类极为丰富的中国历代发式，随着时代的更替而变化着。在我国浩瀚的史籍、文物之中，有关发型及其装饰品的记载不计其数。发型的历史变革及其演变的过程，从一个侧面反映了人类社会的政治、经济、文化和一个民族的形象。如图5-41和图5-42所示为唐代仕女的发式。如图5-43和图5-44所示为现代装饰图案中对不同朝代的发式造型表现。如图5-45和图5-46所示为对爱因斯坦发式的装饰造型表现。如图5-47和图5-48所示为对日本传统发式的造型装饰表现。如图5-49所示为对现代女性发式的装饰造型表现。

图5-41　唐仕女三彩俑(陕西历史博物馆藏)

05

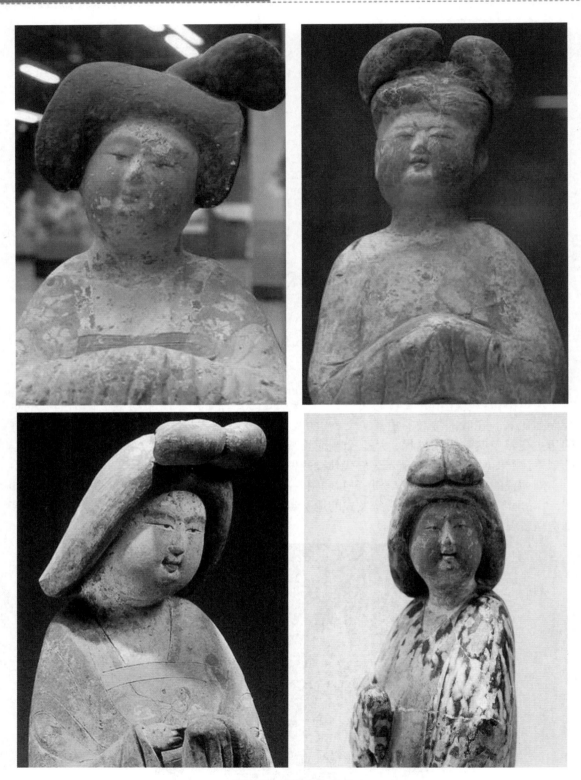

图5-42　唐代仕女发式

图5-43　人物发式装饰图案(1)

图5-44　人物发式装饰图案(2)

图5-45　爱因斯坦

图5-46　人物发式装饰图案(3)

图5-47　日本传统发式

图5-48　人物发式装饰图案(4)

图5-49　人物发式装饰图案(5)

05

5．头饰

头饰指头上的饰物，主要是女性首饰，包括发饰和耳饰、帽子等。 古代女子头饰大多华丽精巧，梳好的发髻要用花和宝钿、花钗来装饰，且在不同场合佩戴不同的头饰，可分类为笄、簪、钗、华胜、花钿、步摇、梳篦。如图5-50所示，为民间儿童虎头帽；如图5-51所示，为人物头饰装饰；如图5-52所示，为京剧人物头饰；如图5-53所示，为少数民族头饰，都非常出彩，各具特色。如图5-54至图5-56所示，为根据人物头饰创作的装饰图案。

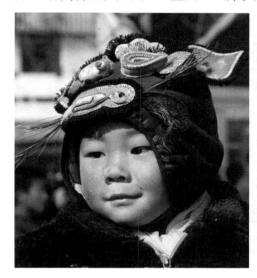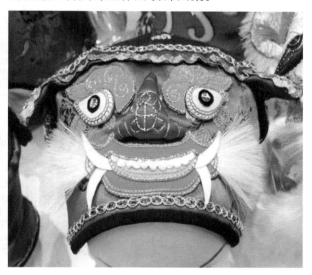

图5-50　民间布老虎帽

05

图5-51　人物头饰装饰造型

图5-52 京剧人物头饰装饰图案

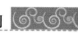

图5-53　少数民族头饰装饰图案(1)

图5-54　少数民族头饰装饰图案(2)

05

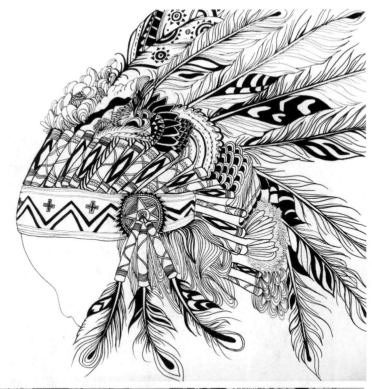

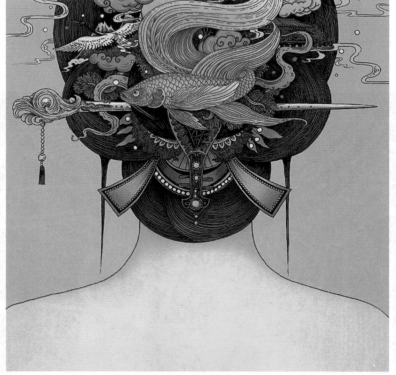

图5-55 人物头饰装饰图案

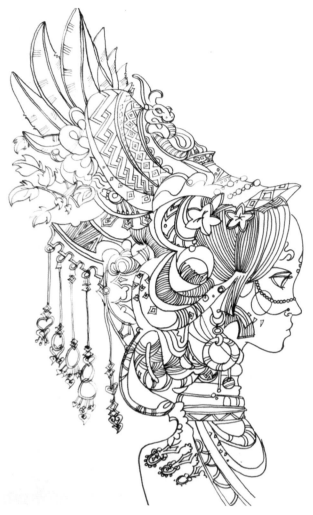

图5-56　人物头饰装饰图案

提示

　　夸张的目的是使形体更优美动人，更有审美特征，更具个性化，更具有艺术魅力，如果只注重局部而忽略整体特征，就会缺乏感染力。

第四节　添加法

　　添加法是借助添加的方式使形象更具有装饰性、丰富性。我国的年画和民间剪纸往往采用这种方法，使之更有象征意义。如图5-57和图5-58所示，这种添加法决不是一种主观的、任意的堆砌，而是在想象的意念中将某些图形融入一个单纯的结构中，构成一个复合体。

图5-57　植物的添加法　　　　　　　　图5-58　器物的添加法

这里介绍如何以植物为素材进行添加。

植物是生命的主要形态之一，包含了如树木、灌木、藤类、青草、蕨类、绿藻、地衣等熟悉的生物。树的主要四部分是根、干、枝、叶。植物由根、茎、叶、花、果实、种子构成。木本植物如樟树、白杨树、桦树等；草本植物即含羞草、海金沙等；藤本植物如我们常见的爬墙虎、丝瓜、紫藤等。

1. 枝干

如图5-59所示，枝干在画面中起整体组织和排布的作用，按枝干的不同特点，有直立的、柔软曲折的，如图5-60至图5-62所示。在创作中要抓住形态的特点，才能更好地表现植物枝干的装饰意味。

图5-59　枝干的素材

图5-60　枝干装饰造型图案(1)

05

图5-61　枝干装饰造型图案(2)

图5-62　枝干装饰造型图案(3)

2．叶脉

　　在叶子的形态、叶脉、叶柄上进行添加，是以植物为素材的装饰图案造型设计中重要的表现手法。如图5-63所示为叶脉装饰图案造型。

图5-63　叶脉装饰图案造型

3．花头

　　花头是植物中最美丽、最核心的部位，是装饰中最常表现的主题。如图5-64所示，要注意花头的正面、侧面、半侧面三种姿态的不同，及花头的细节刻画。

<p align="center">图5-64　花头装饰图案造型</p>

第五节　求全法

　　求全法是一种理想的表现手法，它不受客观条件的限制，常把不同时间、不同空间的物象放在一起，给人以完整、美满的视觉感受。

　　例如以风景为素材进行变形，创作变形时可以忽略自然中真实的情景，把需要的素材集中起来变化，比例可以失调，色彩可以夸张。如图5-65所示，变形手法有夸张、重复、穿越时空、打破透视。要注意空间的均衡性、形的排列、错叠、交叉、对比和虚实。

图5-65　风景装饰图案造型

第六节　解构法

　　解构法即分解组合法，是设计者根据实际意图对自然物象进行变化、分割、位移，然后再按照一定的规律，如并列、重叠、交错、反复、旋转等进行重新组合，如图5-66至图5-69所示。解构法是创作装饰图案造型的重要手段。

图5-66　解构法的装饰图案造型(1)

图5-67　解构法的装饰图案造型(2)

图5-68　解构法的装饰图案造型(3)

图5-69　解构法的装饰图案造型(4)

从古埃及壁画、到古老的洞穴岩画、到古希腊的瓶画艺术、到中国仰韶文化的彩陶艺术、到战国时期的楚墓帛画等，我们可以看到线造型的形象无不以线条的变化和线条的气韵生动而自成风格。而当岁月流逝，绚烂的色彩逐渐褪去时，留下的只有线的痕迹。线是古老的，也是现代的，它是人类最早艺术审美的流露，代代传承和发展。线已广泛地运用于整个造型艺术领域中。在这门古老的绘画艺术语言中，线的艺术价值已不仅仅停留在单纯的视觉美感中，它以一种符号语言存在于装饰艺术中，同时渗透于其他艺术形态中。随着时间的推移、材料工艺的不断演进，以及多元文化的融合，装饰绘画这种造型夸张、具有浪漫情怀，以具有审美特性的艺术言语表现的绘画形式，必将成为具有大众性和时代性特征的艺术载体。

1. 不同素材进行装饰变形时需要把握哪些特征？

2. 在夸张时要把握好什么样的度？

05

1．以植物花卉为素材进行装饰造型设计

教学目标：通过该实验的开展，使学生掌握以植物花卉为素材进行装饰造型设计的创作思路和表现形式。

实验内容：植物类分为木本植物及常见的树木，如樟树、白杨树、桦树、桃树等；草本植物，即含羞草、海金沙等；藤本植物我们常见的有爬墙虎、丝瓜、紫藤等。在创作中应把握以下几点。

枝干——在画面中起整体组织和排布的作用，枝干的特点不同（直立的、柔软曲折的），在创作中要抓住形态的特点，才能更好地表现植物枝干的韵味。

花头——种子植物由根、茎、叶、花、果实、种子构成。是我们经常用于装饰的植物。花头是植物中最美丽核心的部位，是装饰中最常表现的主题。要注意花头的正面、侧面、半侧面三种姿态的不同，及花头的细节刻画。

叶脉——在装饰中叶子的形态、叶脉、叶柄是重要表现部位。

实验要求：尺寸为35厘米×35厘米，经过概括和取舍，集中美的特征，通过省略、夸张等手法，设计出装饰性强的图案。

2．以动物为素材进行装饰造型设计

教学目标：通过该实验的开展，使学生掌握以动物为素材进行装饰造型设计的创作思路和表现手法。

实验内容：动物在动物学界可分为陆上跑的兽纲、天上飞的鸟纲、水里游的鱼纲，及爬行纲、昆虫纲、贝纲。在创作中可以把握以下几点进行变形。

形体形象的夸张。抓住动物的体态，如大小、肥瘦、高矮等。例如长颈鹿的脖子、孔雀的羽毛。

抓住动物运动的体态特征，将更有力地表现其特点。

动物也有各种表情和神态，如翘头、挺胸、立耳、瞪眼等。在动物装饰图案中，如把动物的神情描绘到位，装饰效果将更加生动、有趣。

实验要求：尺寸为35厘米×35厘米。以动物为素材进行设计，经过概括和取舍，抓住动物的形态、动态、神态。通过省略、夸张等手法，设计出装饰性强的图案。应当注意动物的塑造重点。

3．以人物为素材进行装饰造型设计

教学目标：通过该实验的开展，使学生掌握以人物为素材进行装饰造型设计的创作思路和表现手法。

实验内容：古老的洞穴岩画、稚拙的人面鱼纹、飘逸的敦煌飞天，都是人对自然形象的夸张和塑造。用人物的情感、体态和服饰反映人物的内心世界。体态包括形体和动态，可以从人自身的生理特征出发，着重描绘人的面貌、表情、年龄、身体，也可从社会属性出发，描绘人的爱好、习俗、民族、宗教、文化，还可表现人与环境、人与动物、人与世界的具有情节性和故事性的内容。

实验要求：尺寸为35厘米×35厘米，抓住人物所表现的形态、发饰、头饰、服饰等特征，运用装饰语言进行表现。

第六章

传统图案的创新设计及应用

【学习要求】

　　本章讲解中国传统图案的创新设计方法以及设计应用。要求同学们能够掌握从传统图案中提炼、解构、重组的方法，进行新的设计。

【重点及难点】

　　掌握中国传统图案的设计方法及中国传统图案中的代表性装饰元素的提炼，了解传统图案的应用价值。

关 键 词

　　传统图案　设计方法　设计应用

　　作为传统文化的重要组成部分，中国传统图案是几千年来我国古代劳动人民在长期的生产生活中，为了表达客观事物和内心情感的需要，而创造的大量具有中国传统特色的图案语言符号。中国传统图案是中国传统文化、民族精神和审美情感的集中体现。本章将传统图案与现代设计理念相结合，对传统图案的元素进行合理提炼并转化为现代设计语言，最终实现符合现代人审美需求的视觉效果。

　　经过几千年的积累、沉淀与传承，大量优秀的传统图案已成为我国传统文化的重要组成部分，其中蕴含着丰富的艺术元素和民族情感。中国传统图案已成为现代设计师认识和了解中国传统文化的一条捷径。如何在现代艺术创作中更好地利用传统图案，决不能简单照搬挪用传统的图案图形，而要依托对传统文化内涵的理解，细致地进行观察和分析，寻找其内在的联系和特点，重新解构，二次设计，用现代的视觉语言和方式表达出来。

第一节　传统图案创新设计的方法

　　在现代设计中融入传统元素，将中国的传统图案融合进现代设计作品，实现传统与现代的完美融合，目前已成为中国设计界的一种流行趋势。

　　中国幅员辽阔，人口众多，地区和民族间的风土和生活习惯更是千差万别，由此也造就了丰富多彩的地域性传统文化，地区间的传统图案更是特色鲜明，差别极大。现代设计要想成功地借鉴传统图案中优秀的视觉元素，设计师就必须对地区传统文化更多地进行了解，然后通过对传统图案的深入研究，再结合不同作品的需要进行二次创作，才能创造出既符合现代审美，又饱含浓郁传统特色的优秀设计作品。

　　在具体的设计创作过程中，设计师要充分发挥想象力和创造力，坚持创新与开放的设计

理念，挖掘传统图案中深层次的文化内涵，通过对传统图形进行重新组合、变换，将原有的图形进行二次重构和再创造，从而造就传统图案新的生命，形成新的表现形式和内涵，赋予其更高的艺术价值和更符合现代人审美的视觉形象。

一、中国传统图案的元素提炼

我们常说艺术源于生活，又不同于生活。优秀的中国传统图案作品丰富多彩，形式多样。我们生活中常见的许多传统图案基本都是以各种具体的实物形式呈现，形式繁杂，内容单调。这样的传统设计图案既不符合现代的潮流时尚，也不符合现代人快节奏的生活和简洁明快的审美习惯。所以，对一些造型相对繁复的传统图形，我们需要进行简化和概括，在保留图形基本神韵的基础上，去粗取精，删繁就简，使主体形象更加突出。

元素提炼就是将原来的传统图形进行抽象化处理，即对传统图形元素进行分析、简化、抽取与裁切，保留其神韵的同时进行再设计。通常情况下，我们简化图形的方法一般有抽象简化和分解简化两种。抽象简化法就是通过以直线或曲线等简单的几何元素，对传统图案外形进行抽象概括处理，这种手法的特点是，既可以保留素材的基本轮廓，又不会影响其表意功能，如图6-1至图6-4所示。分解简化法则是根据设计意图对传统图案关键部分进行分割抽取，然后再按照现代的审美形式和规律进行重构，这种方法的优点是可以进行多次分解、重组，自由度高。

06

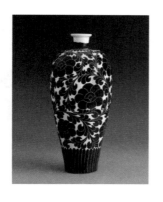

提取纹样

变形纹样

图6-1 传统纹样元素提炼的文创设计(李佩佩)

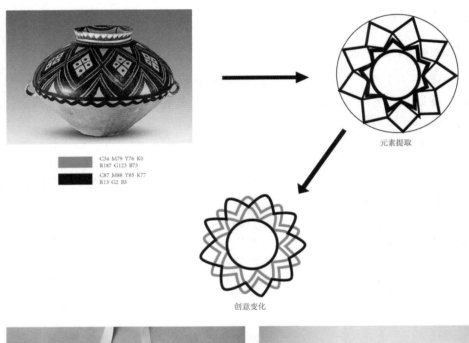

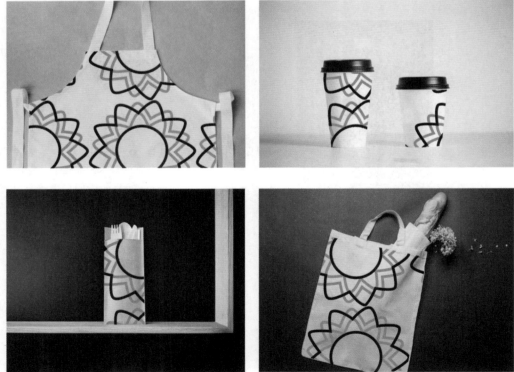

图6-2　传统几何纹样元素提炼的文创设计(乔燕茹)

| C:50% M:56% | C:86% M:79% | C:71% M:76% | C:2% M:1% |
| Y:70% K:2% | Y:74% K:59% | Y:81% K:51% | Y:1% K:0% |

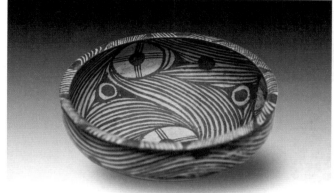
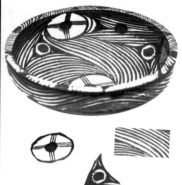

06

图6-3　传统纹样元素提炼的文创设计(马惠莉)

图6-4　传统纹样元素提炼的文创设计(冀彭伟)

　　在现代设计中，我们通常会对传统图形中特征较明显的部分予以保留，然后对图形的基本形态和结构进行提炼，最后再进行时尚化的归纳、简化，这样创作出来的作品既符合时代的美感，又不失传统气质。

二、中国传统图案的解构与重组

　　历史的价值在于鉴古通今，传统文化的价值在于沉淀传承，而对于现代艺术设计来说，形式多样，内容丰富又寓意深刻的中国传统图案，就是极好的学习和借鉴的素材。设计构思

过程中，我们往往是保持其原有图案的基本寓意，通过运用现代图形的构成技巧和表现形式，对传统图案进行一系列的分解与重构，直至形成具有现代视觉美感的图案设计作品。

解构与重组是根据设计的需要，将传统图案进行打散解构，提取出其中一些需要的元素，再按照现代设计的构成要素进行重构。解构图形是将原有的传统图形进行分解。即对图形的结构与特点进行分析，拆分其基本结构或分解其具有特点的部分，使其成为多个单元图形。重组图形是将分解的部分按照新的构成原理重新组合。在组合的过程中，我们可以大胆突破人们惯性的图形构成规律和定式，有的放矢地进行重组，以独具创新的构成形式创作出一个崭新的图形。

解构与重组可以将传统图案中所蕴含的文化内涵与现代艺术设计完美地进行融合，在内容和形式上对传统图案进行新的诠释和表现。如图6-2所示，现代平面设计强调突破常规，通过简洁、符号化的形式表现丰富深刻的内容，通过高度精练的形式和构图秩序传达预想的信息。

如图6-5所示，"山西印象-耕读传家"海报设计灵感来源于山西晋城郭裕古堡的一所民宅。海报以手绘速写的表达方式，对晋东南的屋檐、石壁、牌坊、牌匾、门环等建筑元素结合云纹、龙纹、山水纹等中国传统图案进行组合，体现山西耕读传家的设计理念。

图6-5 "山西印象-耕读传家"海报设计(范威)

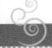

三、中国传统图案的创意变化

在传统图案设计的应用中，可以通过形态、解构对创新图形进行设计，从而用最恰当的表现形式准确地表达设计的理念。

传统图案再设计不是简单地采用和照搬传统文化的视觉符号，而是在传统图案基础上的继承、发展和创新。对传统图案进行变形，已成为现代设计师们经常使用的设计手法。如图6-6至图6-9所示，在现代设计中，对传统图案进行归纳简化、拼贴添加、夸张变形、几何概括等，都是比较常见的变化方法。

1. 归纳简化

归纳简化是在图案的创新过程中，尽可能保留其原意和图案本质，然后将繁复的传统图案加以提炼、概括和归纳。一般主要是将图案中过于烦琐的外形结构，以及重复堆砌的装饰花纹去掉，保留其大体的形态特征和主要的特色纹饰，让图案变得更加简洁明了，一目了然。另一方面，简洁大方的图案也更符合中国传统艺术创作的特点，可以很好地扩展作品的想象空间。

2. 拼贴添加

拼贴添加是在对传统图案再创作的基础上，通过在局部与局部之间，或者是局部与整体之间，另外增加一些与传统图案相背离的新的图形元素，使其形式更为丰富，更具视觉冲击力与现代感。拼贴添加可以是图形与图形之间，也可以是图形与色彩之间的置换。

3. 夸张变形

夸张变形是在现代作品设计中，结合实际的设计需要，对传统图案进行简化变形。一般通过对需要强调的形象进行整体或者局部的夸张变形，突出设计的主题和图案的装饰性。

4. 几何概括

几何概括是通过运用抽象的技巧和手法，将传统图案的形象特色高度概括，并将点、线、面等元素按照一定的构成形式抽象变化成简洁优美的图案。在现代设计实践中，还必须掌握传统图案的使用规律，准确把握传统图案的变化和应用技法，只有这样，才可以更加灵活自如地使用好传统图案，驾驭传统图案。

中国传统文化源远流长、博大精深，中国传统图案的形象也是寓意丰富，内涵深厚。一枝一叶总关情，每一根线条都有深意，每一个细节都有故事，每一处图案往往都体现着设计者的美好寓意和对美好生活的无限向往。因此，我们对传统图案的使用和再创作，决不是形式上的简单模仿挪用，而是要充分理解其中蕴含的设计语言、文化深意，不仅要得其"形"还要得其"意"，形神兼得，然后结合现代的设计技巧重新整合，使我们的设计作品"百尺竿头更进一步"，更符合现代人的审美习惯，更容易为时代与世界所接受。这样的作品才是对中国传统图案文化最好的继承和发扬，才能更好地展现我们源远流长、生生不息、求新求变的中华文化。

图6-6　故宫包装装饰图案

图6-7　山西长治黎侯虎的装饰图案设计(闫晓华)

图6-8　山西昔阳布老虎的装饰图案设计(闫晓华)

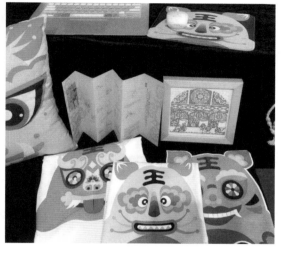

图6-9　山西布老虎装饰图案文创设计(闫晓华)

第二节　传统图案在现代设计中的应用

在我们的日常生活中，各种各样的图案随处可见，有的平淡无奇过眼便忘，有的图案却能给我们留下深刻的印象，比如一些大胆夸张的现代风格图案、含蓄内敛的传统设计图案，或者二者兼具又巧妙融合的混搭形象图案。特别是一些将现代设计与中国传统文化元素巧妙结合的图案设计，由于更容易唤起大家对于自然与传统的心理认知，因而更容易获得大家的关注，印象深刻。

中华文化作为长期屹立于世界民族之林、唯一一个绵延千年、未曾中断的古老文化，在五千多年的发展历程中，创造了辉煌的历史和灿烂的文化，也形成了独特的民族气质和文化认同。艺术源于生活，图案装饰同样如此。从远古人类纹面刺青、图腾崇拜开始，在中华大地上一直就有利用图案作为装饰的传统，历经千年一直经久不衰，历久弥新。经过长期的传承和沉淀之后，不仅积累了大量的装饰图案创作经验，还形成了中华民族独特的传统装饰图案体系。如今，这些别具特色的图案装饰已成为我们中华传统文化中不可或缺的文化元素，成为我们文化认同和传承的符号和纽带。

发掘利用传统文化元素，结合现代平面设计理念而形成的设计作品，更容易得到大家的认可，获得文化认同，这已成为目前多数现代设计师的创作共识。将传统与现代元素完美融合的设计作品，不仅有利于彰显设计师与众不同的设计风格，还可以促进民族传统文化的继承和发扬，体现现代平面设计的独特魅力。

一、传统图案在标志设计中的应用

作为平面视觉设计的一种常见的表现形式，标志设计堪称实用美术的典型代表，在市场经济和商品流通中广泛应用。从早期简单形象的实物和符号标记，到如今抽象的广告品牌标识，标志设计已不仅是一种简单的视觉符号，它已成为现代企业和产品的直接代言和具体象征。与传统标志形象不同，现代的标志设计要求设计形象艺术性和实用性兼具，特别是设计的装饰和美化的功能，已成为现代设计的重要功能。

多数情形下，标志往往就是一个简明的图案设计，如何确保设计出来的标志既有时代性、国际性，同时又吸收了传统文化的特点？简单地挪用传统的图案自然是不行的，也不可能符合要求，必须根据企业的实际需求来设计。

还要充分理解传统图案的深刻内涵，再加以科学合理的适当变形和应用，这样才能恰当表达产品和企业的标识要求。在此过程中，一方面需要设计人员加强对图案的理解，同时还要根据需要进行二次设计、变化、改造和创新，这种创新可以是形式上的，也可以是设计手法，还可以是呈现方式的创新，使其成为设计作品中的亮点，整体提升现代标志设计的思想内涵和艺术表现。

如图6-10和图6-11所示，现代的标识设计，更加注重标志设计的信息化、视觉化、艺术化和现代化，将中国传统的图案文化和民族的设计方法挖掘出来，融入现代标志设计中，不仅有利于扩大传统文化的传承，也有利于推动与世界的交流。

图6-10 "奥龙"野营户外品牌(刘帆)

图例解析

"奥龙"野营户外品牌标志采用传统图形云龙纹设计为品牌Logo主标识，造型上体现中国龙的意象，云代表着纯净、自然、乐观向上的态度，生动且有未来感；龙代表企业蓬勃发展，象征龙腾盛世、飞黄腾达，且与品牌名"奥龙"吻合，有异曲同工之妙。标志风格简洁、严谨、易识别，实用性与美观性相结合，具有国际化风格；结构简单规范，稳定中富有变化，有很强的韵律感。

图6-11 麦肯食品(回唐设计)

图例解析

　　"麦肯"食品标志提取中国古代饕餮纹中雀的图案,并加以整理修饰。雀代表着吉祥如意,体现出企业蒸蒸日上的美好发展势头。云水纹代表着高贵,体现了产品的高质量与高品位。

二、传统图案在包装设计中的应用

　　包装设计是一门实用性和艺术性兼具的设计艺术学科,集美学、实用、营销等于一体。同时,本身就是一件好的艺术作品,具有一定的艺术观赏性。

　　与讲求实用的传统包装不同,现代包装设计更强调使用基础上的视觉美感,将商品和产品的内涵完美地呈现出来,提高产品的交易价值。在现代包装设计中,许多作品都特别注重运用优秀的传统装饰图案,形成具有鲜明中国特色的现代包装作品。因为融入更容易为大家接受的中国传统图案元素,不仅带给我们不一样的视觉享受,还进一步丰富了现代人的审美

情趣，让传统文化的价值魅力也得到更好的体现。

在一些有浓郁中国特色的包装作品中，经常用到一些常见的装饰手法。如图6-12所示，为传统图案纹样在包装装潢设计中的运用，回纹、龟背纹、龙纹、云纹、饕餮纹等，经常用作底纹和边框，彩陶纹、汉画砖图、铜器纹、藻井图等常常作为象征形象应用，这些都是我们传统文化中特有的典型图案纹样。

图6-12 "新糕点"包装设计(排沙设计)

图6-12　"新糕点"包装设计(排沙设计)(续)

图例解析

　　"新糕点"是一款中式甜点的品牌，以糕饼模具为视觉主轴，运用版画和剪纸的表现手法制作图案，底色选用喜庆的红色，包装的结构以四角星和六边形为主体，内以对称斜切面形成元宝的造型，搭配具有展示效果的龟纹剪纸防护垫及正侧面开窗，可见内槽的吉祥图案，呈现多层次的趣味，设计风格既呈现出新花样，又不失传统精神。

三、传统图案在招贴设计中的应用

　　招贴设计，又常常被称作"海报设计"，是一种比较常见的、大众化图案设计，经常被用作广告宣传，或是为报道、教育等目的服务。作为一种依赖图案设计表达商品属性和独特性的视觉传达艺术，招贴设计向特定的受众人群传递信息，并且需要在心理上与大众的审美情趣达成共识，所以特别注重本土性与民族性的文化表现方式，如图6-13至图6-16所示。

图6-13 海报"猴年大吉"(刘佳佳)

图6-14 山西印象之虎头帽(刘洋)

图例解析

　　海报"猴年大吉"用抽象元素点、线、面组成十二生肖中的猴脸，以线的疏密变化构成一定的空间效果，黄色线条和红色背景相互映衬，寓意吉祥，十分喜庆。传统元素的抽象表现，把现代设计理念很好地和中国传统文化结合起来。

图6-15 "山西印象"之花馍

图6-16 "山西印象"之皮影(刘洋)

图例解析

　　"山西印象"系列海报以山西传统艺术形式虎头帽、花馍、皮影的造型为创作元素，运用手绘表现形式，既能体现出传统的味道，又不失趣味性，以"山""西"及英文字母为背景，配以民间的装饰色彩，运用现代海报的设计风格，不仅具有强烈的装饰效果，也体现出山西地方的特色传统文化。

四、传统图案在书籍设计中的应用

　　我们常常会发现，一幅优秀的图形设计，可以超越国家、民族、语言的界限，在不同种族、人群中产生共鸣。这种超越语言障碍和文化差异实现国际交流的过程，就是一个"以意生象，以象生意"的过程，这就是图形设计的魅力。巧妙地运用传统元素在书籍设计中也是非常重要的，因为这些传统元素已经被大众所认可与接受，所以更容易传达设计者想传达的各种信息，也更容易让读者接受和理解。传统图形作为书籍装帧设计作品中不可缺少的基石，如图6-17和图6-18所示，一些来源于民族文化中的图案设计元素，往往可以带给书籍装帧设计者很多重要的灵感，将它们运用在书籍设计作品中，能更充分地表达出书籍设计想要表达的文化特色。

<p style="text-align:center">图6-17　"吟禧·中国民族婚俗"书籍设计</p>

图6-18 "吟禧·中国民族婚俗"书籍设计(董静)

图例解析

"吟禧·中国民族婚俗"书籍设计以红色为主色调将文字融入自己的情感,通过整合丰富的民族元素,将56个民族婚俗信息进行分解,各民族的图像符号贯穿全书为底纹,呈现我国56个民族迥然不同的婚俗习俗。以56对穿戴本民族服饰的男女人物、盖头、唢呐、珏、绣球、凤凰等传统纹样构成了整体海报的图形要素,在色彩上选择中国传统色彩,无论是图像符号、文字构成、色彩象征,还是信息的传达、阅读方式、材质工艺等方面,都体现了浓郁的传统特色。

五、传统图案在品牌形象设计中的应用

品牌视觉形象设计是一种具有丰富文化内涵的品牌识别表达形式。作为一种全新的品牌文化建立方式,如果用纯文字来表述,会显得单薄抽象,不容易接受,如果用图形语言向受众表达,效果会更好一些。所以,在设计有特色的民族品牌视觉形象时,恰当地加入传统装饰图案元素在其中,往往会达到很好的催化效果,不仅可以增添品牌的民族性和归属感,还能让受众对品牌文化印象深刻。

如图6-19和图6-20所示,中国传统装饰图案所特有的文化性特别适用于一些民族品牌的形象设计,巧妙运用中国传统图案元素的品牌形象设计对于企业的形象塑造有着极为重要的作用,会使品牌背后的故事内涵更加深厚,更加深入人心。

06

图6-19 "丁陶居"食品品牌形象设计(刘帆)

图例解析

　　"丁陶居"食品品牌形象用祥云和抽象图形作为主要元素，采用白色与深红色的强烈对比，以及拒绝常规束缚的竖构图来体现标志的特点，构成了强烈的视觉冲击力，采用情感与色彩的融合，来证明艺术形式的核心价值。

图6-20　"大锅小菜"品牌形象设计

图例解析

　　此品牌形象包括图形微标和"大锅小菜"四字，以"锅"为主体造型，结合了中国传统图案的莲纹、牡丹纹为图形要素，突出了地方菜式风格以及传统民族的表现形式，代表了西沟的特色精神，衍生出了深刻的回味与感动，体现了"大锅小菜"的品牌精神。

　　如何使传统图案设计更加现代，更好地融入现代品牌形象设计，还需要我们的设计者更加深入地了解中国传统装饰图案文化，了解现代的设计潮流，不断融合，不断创新，实现突破和超越。如何从传统图案装饰文化中汲取营养，真正把传统图案文化的艺术精髓、表现形式、审美特征和创作技巧与现代设计理念完美融合起来，是当代平面设计领域亟须学习和解决的问题。在全球一体化的时代，经济、技术和文化飞速交流和融合，国家和地区间的差距正在不断缩小。中国的现代设计艺术要真正展现自己的特色，有别于其他的国家和地区，就必须从我们独特的传统装饰文化中汲取营养，正所谓"民族的就是世界的"，只有深入领悟中国传统装饰文化的艺术精髓，充分理解传统装饰纹样的文化艺术价值，结合先进的现代设计理念，将传统图案美的精髓和民族精神融入现代设计之中，古今并用，融会贯通，才可能形成独树一帜具有独特魅力的现代设计。

中国传统图案无论是图形还是色彩，在现代设计中不仅要保留与传承传统文化的内涵，还需要与现代设计理念方法和应用结合，使之演变发展，成为既有民族特色，又有时代风格的全新图案，不断更新风格和进行演化，以适应现代社会发展需求，从而让装饰图案实现可持续向前发展。一个民族的文化和审美情感是不会随着时代发展断链的，而是延续不断的。

1. 简述中国传统图案创新设计的方法。
2. 中国传统图案如何运用在现代设计中？
3. 现代设计中所运用到的装饰图案造型如何体现文化自信？

06

从中国传统装饰图案中选取喜欢的图案，分析其艺术特征和文化内涵，在传承的基础上进行创新设计，赋予新的观念和表现形式。

参考文献

[1] 李泽厚. 美的历程[M]. 北京：生活、读书、新知三联书店，2009.

[2] 王峰. 装饰图案设计[M]. 上海：上海人民美术出版社，2009.

[3] 回顾. 中国图案史[M]. 北京：人民美术出版社，2007.

[4] 马丽媛. 装饰图案设计基础[M]. 北京：人民邮电出版社，2016.

[5] 庄子平. 经典装饰图案创意应用[M]. 长春：吉林美术出版社，2010.

[6] 钟伟. 装饰图案设计[M]. 北京：中国传媒大学出版社，2011.

[7] 黄柏青. 设计美学[M]. 北京：人民邮电出版社，2016.

[8] 田喜庆，曾嵘. 装饰造型设计[M]. 北京：人民美术出版社，2012.

[9] 张晓霞. 中国古代植物装饰纹样发展史[M]. 上海：上海文化出版社，2010.

[10] 王海霞，杨坚平. 刺绣[M]. 武汉：湖北美术出版社，2015.

[11] 耿广可. 图案设计[M]. 北京：人民邮电出版社，2016.

[12] 王旭伟，曾沁岚. 传统装饰设计与应用[M]. 北京：人民邮电出版社，2015.

[13] 陈川，李梦红. 装饰绘画教程[M]. 南宁：广西美术出版社，2008.

[14] 杜鹃. 现代装饰图案黑白卷[M]. 北京：清华大学出版社，2010.

[15] 陆红阳，喻湘龙. 现代设计元素装饰设计[M]. 南宁：广西美术出版社，2006.

[16] 杨悦. 装饰绘画[M]. 北京：中国水利水电出版社，2011.

[17] 李明伟. 装饰绘画[M]. 南宁：广西美术出版社，2003.

[18] 廖军，吴晓兵. 装饰图案基础[M]. 北京：高等教育出版社，2007.

[19] 李寅虎. 装饰设计基础[M]. 北京：中国纺织出版社，2016.